絕讚
質感插畫繪製

Digital Illust Coloring

光效、紋理、艷麗與淡雅等迷人表現的著色技法大揭密

Hanekoto, kyuri, Izumi Sai, shipuxtu 著 / 羅淑慧 譯

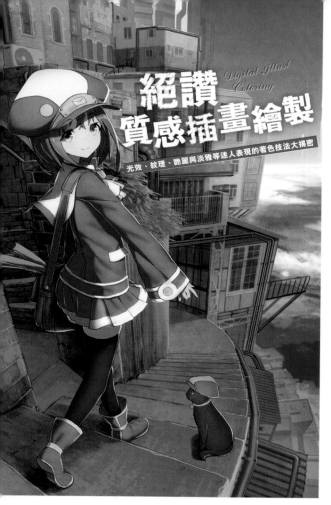

作　　　者：Hanekoto, kyuri, Izumi Sai, shipuxtu
譯　　　者：羅淑慧
企劃主編：宋欣政
設計總監：蕭羊希
行銷企劃：黃譯儀

總　經　理：古成泉
董　事　長：蔡金崑
顧　　　問：鍾英明
發　行　人：葉佳瑛

出　　　版：博誌文化股份有限公司
地　　　址：新北市汐止區新台五路一段 112 號 10 樓 A 棟
　　　　　　電話 (02) 2696-2869　傳真 (02) 2696-2867

發　　　行：博碩文化股份有限公司
郵撥帳號：17484299　戶名：博碩文化股份有限公司
博碩網站：http://www.drmaster.com.tw
讀者服務信箱：DrService@drmaster.com.tw
讀者服務專線：(02) 2696-2869 分機 216、238
（周一至周五 09:30 ～ 12:00；13:30 ～ 17:00）

版　　　次：2014 年 7 月初版一刷
　　　　　　2017 年 4 月初版六刷
建議零售價：新台幣 490 元
Ｉ Ｓ Ｂ Ｎ：978-986-210-060-8（平裝附光碟片）
法律顧問：劉陽明

國家圖書館出版品預行編目資料

絕讚質感插畫繪製：光效、紋理、艷麗與淡雅等迷人
表現的著色技法大揭密 / Hanekoto 等著；羅淑慧譯. --
初版. -- 新北市：博誌文化, 2014.07
面；　公分

譯自：デジタルイラスト色塗りメイキング講座
ISBN　978-986-210-060-8(平裝附光碟片)

1.插畫 2.繪畫技法 3.電腦繪圖

947.45　　　　　　　　　　　　　103013512

Printed in Taiwan

歡迎團體訂購，另有優惠，請洽服務專線
(02) 2696-2869 分機 216、238

博碩粉絲團

前言

很多人都希望讓自己的數位插畫更顯完美，
而想在上色方面更加精進。
上色對插畫的氛圍及美觀有很大的影響，
只要稍微下點工夫就能讓整張圖變得與眾不同。
話雖如此，彩色插畫的世界卻是
相當深奧且難以捉摸。
覺得「上色真的好難……」，
而對此苦惱不堪的人也大有人在。

本書是專為想要讓上色技巧更加精進的人所設計的，
將由4位畫家透過繪製過程為大家詳細解說
個人的上色技巧。
單憑完稿仍無法了解的
上色步驟、細微表現和使用中的色彩等，
都將以隨附畫面的方式為您詳細刊載，
因此就算是不擅長上色的人，也都能夠充分了解
從簡單打底上色一直到插畫完稿的整個過程。

4位畫家的作風各不相同，
除了作家本身的獨特表現及技巧之外，
或許您也可以從中找到即便作風不同，
手法卻相當雷同的部分。
此外，參考書中與自己完全不同的上色方式，
或許也能讓自己有全新的發現。
隨附光碟當中也有收錄範例檔案，
只要大家在仔細鑽研之後，能夠從本書找到
讓自己更加精進的靈感，那就是我們最大的榮幸。

※本書是以已經有CG繪圖經驗的人為解說對象，因此，繪圖軟體的基
　本使用方法將不再加以解說。此外，繪製說明將以上色技巧為主軸，
　線稿製作的步驟僅採簡略說明。

※書中所刊載的色彩與電腦螢幕上所看到的色彩會有所不同。「使用色
　彩」欄位中也有RGB值的記載，敬請加以參考。

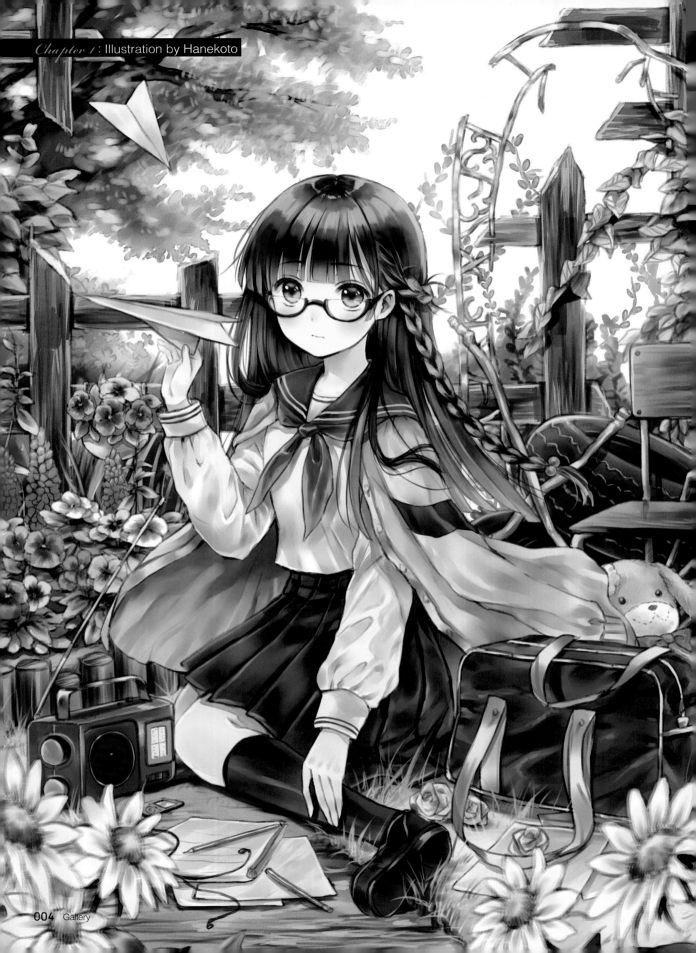

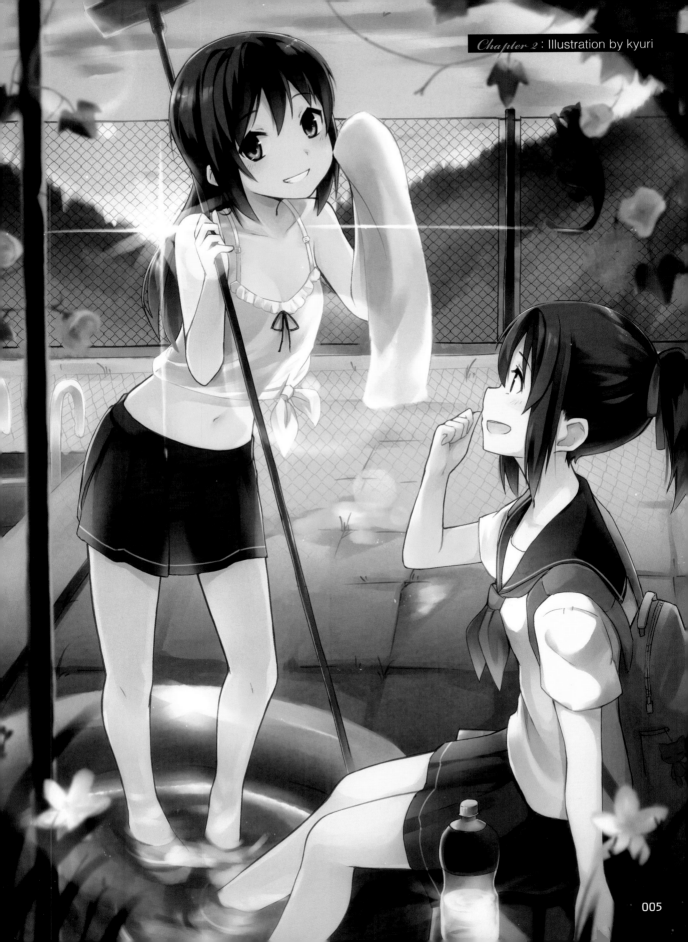

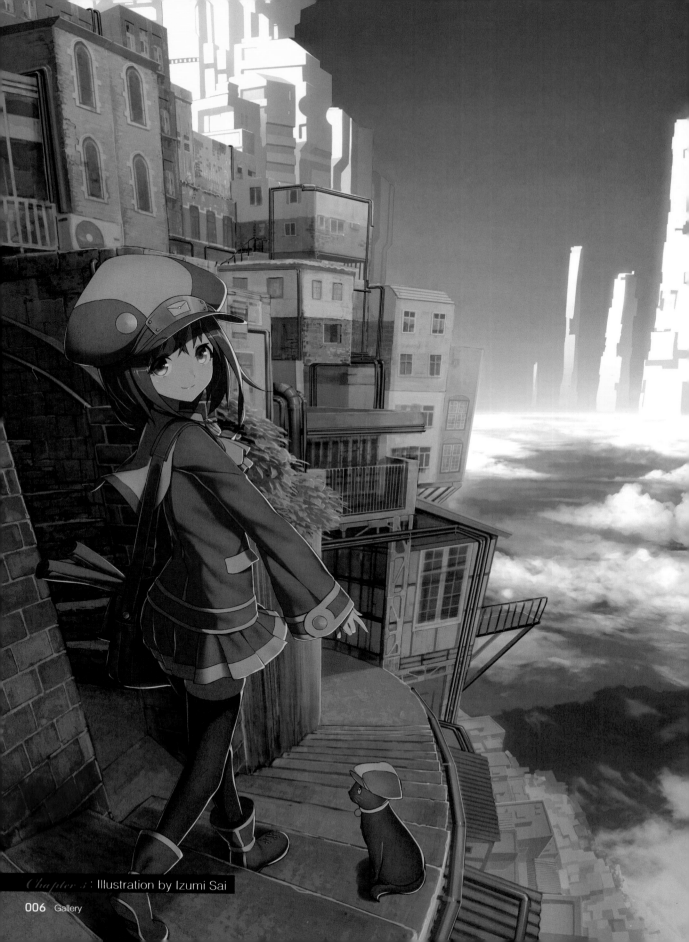

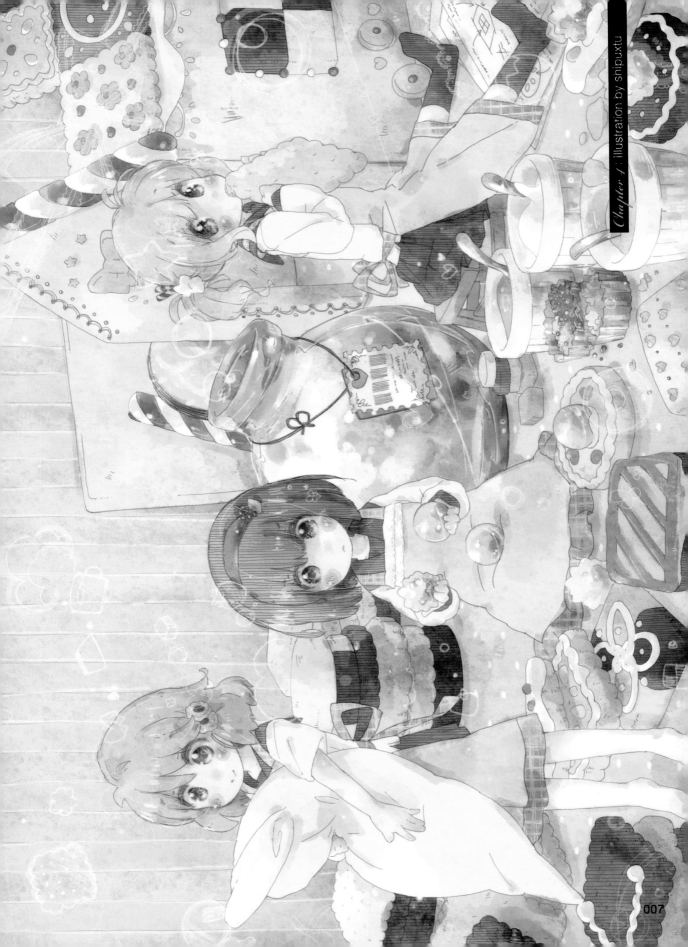

Digital Illust Coloring

絕讚
質感插畫繪製

光效、紋理、艷麗與淡雅等迷人表現的著色技法大揭密

Contents

Introduction

01
代表性繪圖軟體
010

02
繪圖軟體功能（筆刷）
012

03
繪圖軟體功能（圖層）
014

04
繪圖軟體功能（影像調整）
016

上色技巧
鮮豔色彩的
Chapter 1

by はねこと

Overview
018

Step01
打底上色
020

Step02
人物的上色
023

Step03
物件與地面的上色
034

Step04
植物的上色
042

Step05
完稿
049

Chapter 2

上色技巧的光線效果

by kyuri

Overview
056

Step01
線稿前的準備
058

Step02
打底上色
062

Step03
人物的上色
073

Step04
背景的上色
085

Step05
效果
091

Step06
完稿
094

Chapter 3

上色技巧的運用紋理

by 泉彩

Overview
100

Step01
粗略上色
102

Step02
背景的上色
108

Step03
人物的上色
117

Step04
完稿
123

Chapter 4

上色技巧的粉色水彩

by しぷっ

Overview
126

Step01
關於水彩上色
128

Step02
人物的上色
131

Step03
背景的上色
148

Step04
加工修正
154

Step05
完稿
163

Introduction 01

代表性繪圖軟體

要在電腦上繪製彩色的CG插畫，就必須有繪圖軟體。
首先，為大家介紹在本書各章的範例中所使用的代表性繪圖軟體。

PaintTool SAI

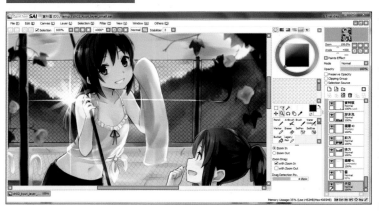

以輕鬆、愉快繪圖為目的所開發的繪圖軟體。軟體的最大特色是獨家搭載了防手震（影像穩定）繪圖功能，使用者可藉此功能畫出更平滑的線條。這套軟體沒有搭載掃描及列印等功能，功能比較簡易，因此使用起來比其他軟體更順暢，即便在較低階的電腦或筆記型電腦上，也能夠穩定運作。價格方面也相當便宜，是近年來非常炙手可熱的軟體。

PaintTool SAI Ver.1.2.0
（SYSTEMAX）
http://www.systemax.jp/en/sai/
價格：5,400（日圓）／單機授權
※僅有Windows版

Adobe Photoshop

原本是開發用來作為相片修正（Photo retouch）用的軟體，但現在除了照片、設計、DTP、印刷業界之外，在插畫及網頁製作等影像處理的所有領域中也都有相當廣泛的使用，堪稱是業界的標準軟體，同時也是最早被應用於電腦CG插畫的軟體。除了使用筆刷及塗層的插畫製作之外，也經常被應用在高功能濾鏡上的效果增加或色調補正、印刷用途上的CMYK轉換等完稿處理。

Adobe Photoshop CC
https://www.adobe.com/tw/products/photoshop.htmll
價格：月費320台幣（含稅）～／年費計劃

※過去，這套軟體是以套裝方式在店面陳列販售，但自從2013年6月「Photoshop CC」版本正式發佈之後，Photoshop便成為「Adobe Creative Croud」雲端服務內的產品之一，同時銷售形態也從原本的套裝販售，改採月費制提供最新版下載使用的型態進行販售。

Corel Painter

在電腦上重現類比畫材是這套繪圖軟體的開發概念。軟體所描繪的線條平滑，同時還搭載了以水彩、油彩、壓克力、蠟筆、色鉛筆、噴槍等實際畫材為基礎的多種筆刷。此外，甚至還能夠設定如紙張畫布般的紋理，或者是塗料乾掉的時間。從10多年前就一直是與Photoshop同樣深受歡迎，經常被用來製作CG插畫，資歷相當悠久的繪圖軟體。

Corel Painter X3
http://www.corel.com/corel/product/index.jsp?pid=prod5090087&cid=catalog3630071&segid=10300030
價格：完整版 13,000 台幣

其他繪圖軟體

除了上述3種繪圖軟體之外，市面上還有許多免費、收費的繪圖軟體。幾乎每款軟體都有搭載筆刷或圖層等基本的功能，所以本書的上色方法或構思，同樣也可以在其他軟體上加以應用或者是參考。

Adobe Photoshop Elements 12
http://www.adobe.com/tw/products/photoshop-elements/features.html

Corel Painter Essentials 4
http://www.painterartist.com/us/product/digital-art-solution/

CLIP STUDIO PAINT PRO
http://www.clipstudio.net/tc/

openCanvas
http://www.portalgraphics.net/en/oc/

FireAlpaca
http://firealpaca.com/tw

Pixia
http://www.ne.jp/asahi/mighty/knight/

Column
有助於彩色插畫繪製的硬體

只要有繪圖軟體、電腦和繪圖板，就算是具備了繪製彩色CG插畫的最基本環境，但是，在本專欄中仍要從更輕鬆繪製插畫的觀點，來為大家介紹有助於插畫繪製的硬體。

●顯示器

雖說電腦隨附的顯示器或筆記型電腦的液晶螢幕原本就可以用來繪製插畫，但如果能夠另外準備繪製插畫用的顯示器，作業起來應該會更加流暢。更大的畫面可以讓作業環境更舒適，同時色彩不均或色差的情況也會比較少，就能藉此製作出更正確的色彩。

就規格來說，只要是畫面尺寸22～24吋以上、解析度全彩HD（1920×1080像素）以上、搭載IPS液晶面板的新款影像專用顯示器，應該就能讓作業更加順暢。在更高階的機種當中，甚至有些產品還搭載了維持色彩及亮度的色彩校準功能。

另外，連接多台顯示器的多螢幕環境，也有助於作業效率的提升。

●掃描器

基本上如果從草稿階段就以繪圖軟體進行繪製，自然就不需要準備掃描器，但如果要將手繪的草稿或線稿掃描進電腦，就必須準備一台掃描器。掃描器的機種或規格的差異並不需要太過在意，只要能夠把線稿掃描進電腦即可。也可以選用具有列印等多種功能的事務機。

不光是線稿的掃描匯入，掃描器也可以用來掃描欲製成紋理的素材或者是參考資料。

●補助輸入裝置

不採用筆，而用手進行操作的輸入裝置。裝置的按鈕具有任意按鍵操作及放大操作、滾軸操作等功能，可省下操作選單或操作按鍵的複雜步驟。這種裝置又稱為「左手用裝置」（也有左右手兼用的產品），遊戲用的裝置則稱為「遊戲裝置（Gaming Device）」。

繪圖軟體功能（筆刷）

在繪圖軟體中，用於上色的筆刷工具除了預設登錄的筆刷之外，
也可以自訂設定，登錄自創的筆刷。
各軟體中的筆刷質感和可設定的項目各有不同，
請多嘗試幾種不同的設定，試著做出自己滿意的自訂筆刷吧！
在各章的繪製過程中也介紹了自訂筆刷的設定範例，敬請加以參考。

SAI

SAI 的 主 要 繪 圖 用 筆 刷 有 鉛 筆（Pencil）、 噴 槍（AirBrush）、筆刷（Brush）、水彩筆（WaterColor）、麥克筆（Marker）、橡皮擦（Eraser）6種。

筆刷可以設定的項目各不相同，可以設定濃度、筆壓的軟硬、混色、水份量，以及色延伸等項目。

● 鉛筆

● 噴槍

● 筆刷

● 水彩筆

● 麥克筆

● 橡皮擦

另外，在筆刷面板的空白處按下滑鼠右鍵，也可以增加登錄以各筆刷為基礎的自訂筆刷。

Photoshop

Photoshop可透過筆刷面板詳細設定自訂筆刷,並且靈活運用各種模式的筆刷設定。除了自行製作的筆刷外,也可以匯入網站上公開發佈的筆刷檔案。

Painter

Painter的筆刷是由重現各種畫材的「筆刷類別」和進一步詳細設定筆刷類別內的筆刷設定之「筆刷變體」所構成。也可以設定或登錄自訂筆刷。

繪圖軟體功能（圖層）

利用繪圖軟體製作彩色插畫時，為了得到唯有數位才有的各種表現及效果，靈活運用圖層也是相當重要的事情。在此以SAI為例，為大家介紹經常使用的圖層（Layer）功能。

Opacity

改變圖層的不透明度，就可做出半透明的效果。

另外，只要勾選〔保護不透明度（Preserve Opacity）〕，透明的部分就無法進行描繪，就可在不超出已上色範圍的情況下進行添繪。

Texture、Effect

〔畫紙質感（Texture）〕就是對圖層上的繪畫賦予畫布（用紙）的質感。圖層設定Texture之後，就能在描繪的同時表現出宛如實際用紙般的質感。可選擇〔水彩1（Watercolor A）〕、〔水彩2（Watercolor B）〕、〔圖畫紙（Paper）〕、〔畫布（Canvas）〕。

只要在〔畫材效果（Effect）〕選項中選擇〔水彩邊界（Fringe）〕，就可以對圖層上的繪畫賦予彷彿用水彩顏料畫出般的邊界線。

※已設定Texture、Effect的圖層一旦進行圖層合併或以PSD格式來儲存，顯示的效果就會直接套用在圖像上。另外，以PSD格式進行保存時，套用於單獨圖層的Texture雖會顯現，但套用於整個圖層群組的Texture則不會顯現。

Clipping

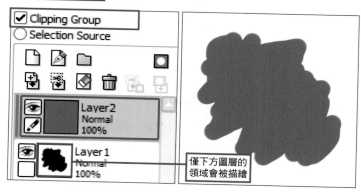

僅下方圖層的領域會被描繪

所謂的剪裁（Clipping），是指僅可以在下方圖層所描繪的位置上重疊塗色的功能。只要使用Clipping，就可以根據底部的圖層在上方圖層重疊上色而不會超出，或者是把下方圖層的線稿變更成上方圖層的填色。

在SAI中，只要勾選〔剪下圖層蒙板（Clipping Group）〕，就能開啟Clipping功能。Photoshop則要在圖層上按下右鍵，選擇〔建立剪裁遮色片〕。

Mode

只要改變混和模式（Mode），圖層就可以得到各種不同的表現。

● Normal

進行一般的合成。下方的圖層會按照上方圖層的不透明度被覆蓋遮蔽。

● Multiply

和下方圖層的色彩混合合成。重疊的部分會比原本的色彩更暗。

● Screen

和下方圖層的色彩混合合成。與Multiply相反，重疊的部分會比原本的色彩更亮。

● Overlay

以下方圖層的RGB值50%為基準，暗的部分變得比原來的色彩更暗，明亮的部分變得比原來的色彩更亮。

● Luminosity
（相當於Photoshop的線性加亮）

重疊的部分會產生宛如發亮般的效果。效果比「Screen」略微強烈。

● Shade
（相當於Photoshop的線性加深）

與「Luminosity」相反，重疊的部分會產生陰影般的效果。效果比「Multiply」略微強烈。

● Lumi&Shade
（相當於Photoshop的線性光源）

以下方圖層的RGB值50%為基準，暗的部分變得更暗，明亮的部分變得更亮。效果比「Overlay」更為強烈。

● Binary Color

以圖層的不透明度為基準，進行單色2值化。

繪圖軟體功能（影像調整）

希望在上色中途變更色調，或是在完稿階段調整插圖整體的色調時，
只要使用繪圖軟體的影像調整功能，就能讓作業更加便利。在此介紹代表性的功能。

Hue and Saturation（SAI）

可 調 整 色 相（Hue）、 飽 和 度（Saturation）、 明 度
（Luminescence）。Photoshop 也具有相同的功能。

〔Hue〕……調整色調。
〔Saturation〕……調整色彩鮮豔度。
〔Luminescence〕……調整插圖整體的亮度。

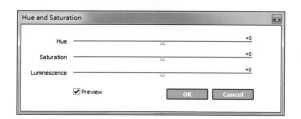

Brightness and Contrast（SAI）

可調整亮度（Brightness）、對比度（Contrast）、顏色
濃度（Color Deepen）。Photoshop 也具有相同的功
能。

〔Brightness〕……在維持色調的情況下，調整亮度。
〔Contrast〕……調整色彩的明暗差異。
〔Color Deepen〕……調整色彩的濃度。

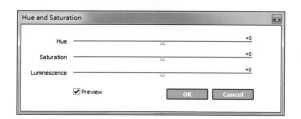

色階（Photoshop）

以色階分布圖顯示圖像的明暗分布，只要拖曳滑桿，
就可調整明暗的上下限及中間值的亮度。除了對比調
整之外，也可以用來淨化掃描進電腦的線稿。

曲線（Photoshop）

可以透過黑到白色色調的細微圖表，調整圖像的明
暗。橫軸是曲線套用前的明暗分布，縱軸則是調整後
的明暗。只要把圖表往對角線上方拉，圖像內的明亮
部分就會變得更亮，往下方拖曳則會變得更暗。

Chapter 1

鮮豔色彩的上色技巧

Author：はねこと
Tool：SAI

Overview
鮮豔色彩的上色技巧

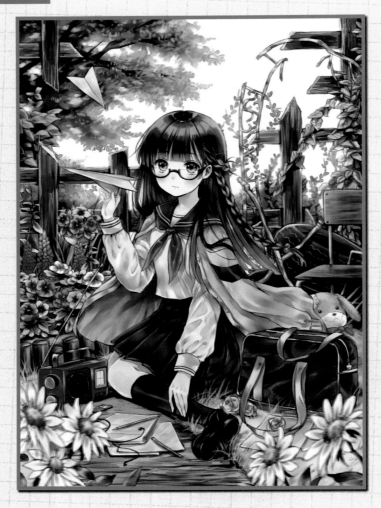

主要的使用軟體：**SAI**

　　第1章將透過以水手服女孩、各種色彩的植物和小物件為主題的插圖，為大家介紹鮮豔色彩的上色技巧。軟體主要使用SAI。

　　本章的上色技巧是將各物件分成圖層，並且從作為基底的底色開始，逐一添加淡色或深色，或者是構成對比與明亮色彩的手法。整體採用草稿→線稿→底色→人物→背景→完稿這樣的製作步驟。就上色方式和步驟來看，這是屬於比較正統的作法，因此，初學者應該也必較容易理解。

　　在範例插畫的繪製過程中，因為要分別為五彩繽紛的花草與小物件上色，所以要盡可能選擇各式各樣的色彩，筆刷也要靈活運用多種種類。使用的色彩和筆刷將在解說中進行詳細的刊載與說明。

　　此外，範例將會在最後的完稿階段進行大幅度的添繪調整。只要把該步驟視為進一步提升整體品質的範例即可。

繪製流程

Step 01
打底上色
➡ p020

Step 02
人物的上色
➡ p023

Step 03
物件與地面的上色
➡ p034

Step 04
植物的上色
➡ p042

Step 05
完稿
➡ p049

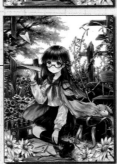

〈畫家介紹〉
はねこと
Hanekoto

居住在北海道的新手插畫家。
在社群遊戲及商業雜誌上
孜孜不倦地辛勤工作著。
工作以少女插畫為主，
以讓人感受到優雅溫暖的畫法為目標，
進行插畫的繪製。
喜歡恐怖遊戲、溫泉和少女系。
最近迷上創作料理和少女系。
這次能夠描繪最喜歡組合之「水手服女孩」，
感覺上相當地滿足。
只要我的繪製過程能多少幫到大家，那就太幸福了。

〈作畫資歷〉
數十年。
原本是採用手繪方式，大約2年前開始採CG作畫。

〈個人網站〉
http://tetrapot283.web.fc2.com/
pixivID:2106422

〈活動資訊〉
也以團體名稱「TETRAPOT」的名義從事同人活動。
活動是採版權和原創各自參半的方式，
但基本上還是以原創為主。

〈使用軟體〉
SAI（依插畫的不同，有時會利用Photoshop完稿）

〈製作環境〉
OS：Windows 7
繪圖板：Wacom的繪圖板
其他：筆和標籤
（備忘突然想到的事情）

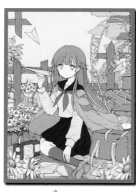

Step 01

打底上色

根據草稿完成線稿之後,要一邊將各物件分類成圖層,一邊進行
打底上色。底色的色彩要選用比實際預定色彩略淡的色彩。

 線稿之前

草稿

先從草稿開始繪製。

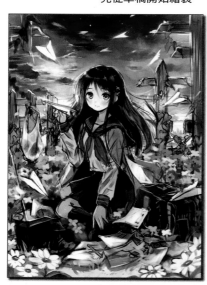

這次的插圖主題是「為愛情所苦惱的女孩」,構圖概
念是「希望藉由紙飛機送走無法得到回應的情感」。人
物的前方擺放了信紙、筆等文具用品。一旁的角落則
加上了收音機。因為少女想要知道當時的天氣適不適
合放紙飛機。人物的周遭還配置了五彩繽紛的三色堇。

另外,為了讓插畫本身產生更多令自己依戀的感
覺,同時保有當初作畫的初衷,在繪製草稿時,必須
仔細描繪出人物的臉部。

在這個範例中,必須連細微部分都加上簡單的色彩
配置,如此才能預先掌握概略的整體形象。不過,有
時則要根據構圖的不同,進行粗略的描繪,之後再來
考慮色彩的部分。

線稿

以色彩增值模式(Mode:Multiply)在草稿上方建立
新圖層,並繪製線稿。線條會大幅改變插畫的形象,
所以線條要使用筆觸較為輕柔的筆刷,小心翼翼地營
造出柔弱的形象。

另外,希望強調的部分則要稍微加粗線條,在線條
上做出強弱差異,注意不要讓線稿太過死板、單調。

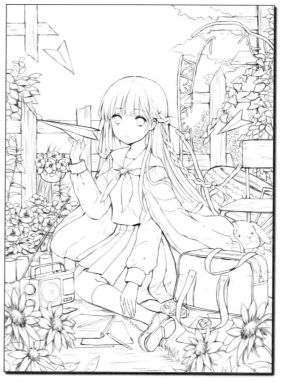

線稿完成的狀態。

對各物件打底上色

建立群組

在進入實際的上色作業之前，為了提高作業效率，要先把各物件分類成圖層群組。

首先，從圖層的上方開始，依序建立近景「花」、中景「人物」、遠景「中央」的群組。另外，這張插畫的最遠遠景是天空，所以要在最下層增加「天空」圖層，作為基底的色彩。

👁	📁	花 Normal 100%
👁	📁	線稿 Multiply 100%
👁	📁	人物 Normal 100%
👁	📁	中央 Normal 100%
👁	⬜	草稿 Normal 100%
👁	🖌	天空 Normal 100%

> 只要從外側的物件開始由上往下進行群組分類，就可以防止各物件產生奇怪的位置重疊。

使用的色彩

天空		R229／G241／B252

圖層分別上色

接著，將人物進一步分成多個圖層。

👁	📁	人物 Normal 100%
👁	📁	肌膚 Normal 100%
👁	⬜	圖層64 Normal 100% FX

在「人物」群組中建立新的「肌膚」群組，並且進一步在該群組中建立新的圖層，以單色塗抹人物的肌膚部分。

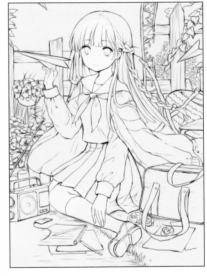

這個時候，要先把畫材效果的〔Fringe〕之寬度設定為2後再進行上色。這樣一來，色彩區塊就會出現邊緣，就比較容易分出上色的區塊。

Column
水彩邊界（Fringe）

只要設定畫材效果的〔Fringe〕，色彩區塊就會出現邊緣。這樣就能加上手繪般的感覺，所以希望做出接近水彩上色或手繪感覺的人，請務必嘗試看看。這個功能的使用與否，會產生出完全不同的感覺和完成度，所以就我個人來說，這是不可欠缺的效果。

無Fringe　　　　　Fringe

接著是裙子的打底上色。與肌膚相同，先建立新的群組和圖層後，再進行上色。衣領的色彩和裙子相同，所以要和裙子一起，在相同的圖層上進行打底上色。

在各個群組進行與前述相同的作業，最後完成所有部分的上色。各圖層的色彩會在最後的階段進行調整，因此，在這個階段中，只要確定各個物件被分類在各圖層上，就沒問題了。

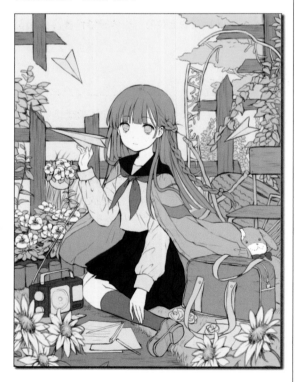

打底上色的最終圖層分類如下列所示。

分區上色是項極需耐力的作業。為了讓圖層結構一目了然，這個作業是最繁雜的，但是這項作業對之後的作業及完成度有很大的影響，因此我個人仍舊堅持採用分區上色的方式。因為連頭髮前端的上色都十分專注的關係，即便是打底上色的階段，外觀變得好看，同時也能夠讓之後的作業變得更加靈活。

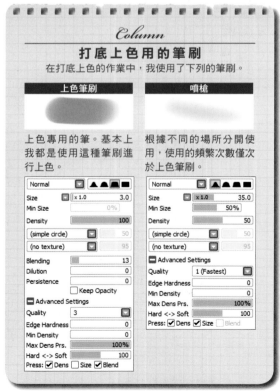

Step 02

人物的上色

人物的上色。
要注意到各物件的質感，一邊巧妙改變上色方式，一邊逐步著色與描繪。

 ## 上色的準備

作業流程

就我個人的情況來說，人物的上色是我個人最著重的部分。只要這個部分能夠達到我心目中的理想，當初作畫的那份初衷就能夠帶動之後的作業效率。不光是人物的上色，我認為每一個小細節都必須仔細描繪，直到自己滿意為止，那份堅持是相當重要的事情，所以一定要堅持到底，直到畫出自己心目中的標準為止。

基本的上色作業流程是採用，「在底色圖層的上方，建立設定好Fringe的上色圖層，並且把底色圖層設定為剪裁圖層後進行上色」這樣的感覺，不過，作業時還必須根據物件的不同來增加亮光或效果的圖層。

另外，還要把所有描繪圖層的〔Fringe〕設定寬度為1，然後再依照部分的差異，將寬度的值變更為2或3。

底色的調整

首先，在進行人物上色前，先依各物件稍微調整底色的色彩。

使 用 的 色 彩

肌膚		R255/G255/B220
頭髮		R189/G152/B124
眼睛		R198/G198/B198
衣領、裙子		R099/G089/B136
領巾		R229/G135/B127
上衣		R242/G237/B243
襪子		R086/G087/B104
鞋子		R126/G082/B055
對襟毛衣		R246/G224/B199
對襟毛衣花紋		R201/G176/B148
書包		R100/G115/B143

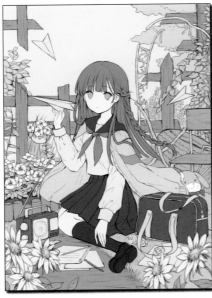

Column

自訂筆刷

下列是在本章的範例中所使用的自訂筆刷設定。

上色筆刷1	上色筆刷2	上色筆刷3	個性文字	噴槍

上色專用的筆刷。使用於一邊混色，一邊強調形狀的陰影部分。	上色專用的筆刷。使用於背景。細部上色時專用。	上色專用的筆刷。背景部分也會使用。使用於希望大範圍塗上較淡色彩的部分。	局部使用的筆刷。使用於諸如毛髮的光澤等想要以鮮明色彩來細緻上色的時候。	局部使用的筆刷。使用於希望均勻塗上較淡色彩的時候。

臉部和肌膚的上色

眼睛

首先，從眼睛開始上色。眼睛是賦予人物靈魂的重要物件，所以上色要格外仔細。

剛開始先消除線稿圖層中眼睛裡的線條，使用上色筆刷3，在底色圖層的眼睛上下，加上一層與肌膚底色相同的色彩。

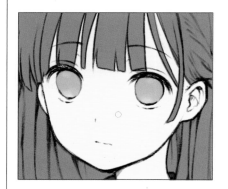

其實，眼睛裡的線條本來就會在上色階段時消失不見，但是在線稿作業階段時，眼睛如果留白，會給人空虛的感覺，同時也不容易想像表情，所以還是加上了線條，以確保當初作畫的初衷。

接著，在眼睛加入亮光。

　利用上色筆刷2，使用透明色，加入圓形的亮光在眼睛的底色圖層上。我習慣分成①清晰部分和②宛如突然挖空般的塗色部分來進行亮光的加入。

　由於底色套用了Fringe，因此在加入亮光後描繪的周圍會形成邊緣，形狀就會比較清晰，變得更容易分辨。

【透明色】
只要點擊前景色下方的小型正方形圖示，就可以將前景色切換成透明色。如此一來，塗色的部分就會變成透明，同時可看見下方的色彩。

　接著，在底色圖層上方建立新圖層（繪圖圖層）。

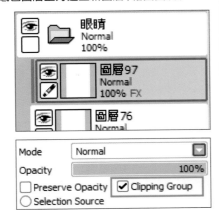

　這個時候，讓繪圖圖層剪裁成底色圖層。剪裁的方式很簡單，只要勾選〔Clipping Group〕即可。一旦進行剪裁，只有底色圖層中上色的部分能夠描繪，因此上色時顏色就不會超出欲上色的部分。

　使用上色筆刷3，從將深色調從眼睛的正中央開始逐漸往外擴張般上色。

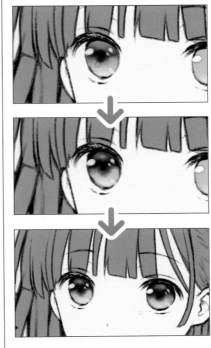

使用的色彩

眼睛（黑）　　　　　■■■■　R050／G046／B045

　只要利用剪裁方式，就不會描繪到眼睛的亮光部分，所以亮光就能顯得更加清楚。

　因為希望讓眼睛的色彩略帶茶色，所以要在上方再建立一個新圖層，並使其進行相同的剪裁，然後將〔Mode〕設定為〔Overlay〕，利用上色筆刷3在眼睛整體塗上一層淡淡的茶色。

　如此，眼睛的上色便完成了。

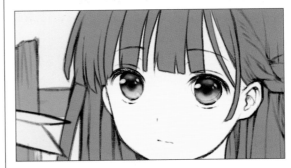

使用的色彩

眼睛（茶色）　　　　■■■■　R162／G107／B054

肌膚

　　肌膚的上色與眼睛相同,先在底色圖層的上方建立一個新圖層,並進行剪裁。

　　肌膚也是相當細微的部分。上色太過與不及都不好,所以要憑自己的感覺一邊上色,一邊找出最恰當的感覺。

　　首先,利用上色筆刷3在整體加上一層較淡的肌膚色彩。上色時要考量紅暈增強的部分,一點一滴地逐步使色彩加深。

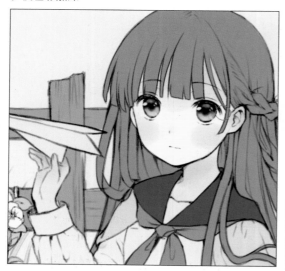

使用的色彩

肌膚		R252／G198／B177

　　接著,用上色筆刷2在眼白的部分加上白色。在這裡加上白色之後,以透明色上色的眼睛亮光部分就會變得更白,呈現出更強烈的光。

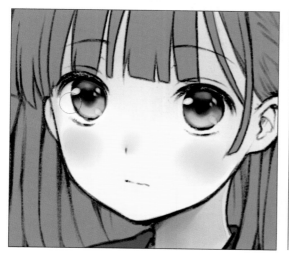

　　然後,分別運用上色筆刷2、3,在眼白部分加上眼皮的陰影。陰影的部分要加上些微紫色。這樣一來,就能增進插畫的美觀程度與色彩的數量,使作品變得更完整。

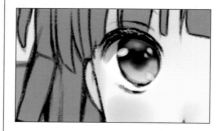

　　陰影和眼白的交界要簡單加上邊緣,接著,利用上色筆刷2逐步增加肌膚的紅暈,以宛如沿著線稿般的形狀,塗上較深的紅色。藉此稍微加強臉部的輪廓和透明感。

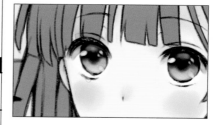

使用的色彩

眼皮的陰影		R180／G160／B172
眼睛輪廓		R255／G096／B093

　　接下來,在頭髮的陰影部分加上色彩。使用上色筆刷1,加上略帶紫色的肌膚色彩。畫出邊界較清晰的陰影,就能讓瀏海更具立體感。

腿上的裙子陰影，以及手腕上的衣袖陰影也要進行上色。一邊稍微調整色彩，一邊檢視整體，只要不會有半點不協調感，肌膚的上色就算完成了。

使用的色彩

肌膚陰影1		R203／G146／B144
肌膚陰影2		R192／G124／B121

頭髮

利用上色筆刷3來進行頭髮的上色，要注意到立體感和光澤，大幅逐步地加深用色。一開始先粗略地上色，之後再慢慢調整細部。

利用上色筆刷2，進一步加上較深的色彩。顏色要自行從色環中調整，進行上色。

接下來要針對整體加上較深的色彩。輪流使用上色筆刷2、3。粗略作出明亮部分和黑暗部分的差異。透過粗略上色的方式，頭髮就能產生微妙的強弱感，所以我會一邊注意均勻度，一邊進行上色。

使 用 的 色 彩

頭髮1		R126／G101／B082
頭髮2		R072／G049／B031
頭髮3		R083／G055／B035

為進一步做出強弱感，要將前景色設定成透明色，憑感覺去除欲變得明亮的色彩部分。利用這種方式，就能露出底色。

我的上色方式大多是把前景色設成透明，加上簡單的亮光，所以在這種場景下，底色就顯得格外好用。

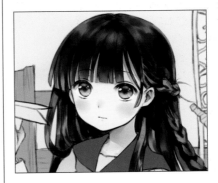

為避免加上過多亮光，而使圖畫顯得平淡，底色應該以各部分的色彩作為用色標準。

在頭髮加上較大且最明亮的光澤。在描繪圖層的上方建立新圖層，將〔Mode〕設定為〔Screen〕（也要設定Clipping Group，不使用Fringe）。

把色彩調整成幾乎與底色相同的色彩，利用個性文字筆刷加上光澤。這種筆刷的筆觸相當鮮明，而且還能夠利用筆壓調整筆觸的粗細。

最頭頂的部分加上細小的光澤，瀏海上方則加上較大範圍的光澤。上色時要順著髮流塗抹，以宛如在字帖上寫字般的動作來調整光澤的形狀。

辮子部分也同樣要加上光澤。

最後，在頭髮加上淡紫色。在光澤的圖層上方建立新圖層（這個圖層也要設定Clipping Group，不使用Fringe）。

選擇淡紫色，利用噴槍在瀏海、頭髮後側、垂下的頭髮尾端部分加上較淡的色彩。這樣一來，頭髮部分的上色便完成了。

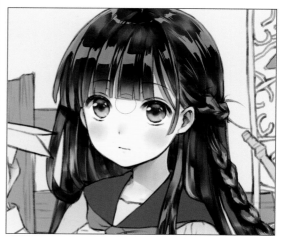

使 用 的 色 彩

頭髮4 　　　　　　　R213／G172／B196

下圖是截至目前的結果。

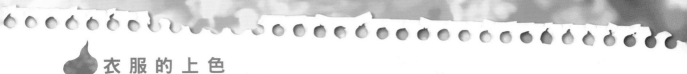

衣服的上色

衣領和裙子

進行衣領和裙子的上色。與各物件的上色步驟相同，要先建立新圖層，並設定Fringe和Clipping Group後，再進行描繪。

先以上色筆刷3從較淡的色彩開始進行粗略的上色。

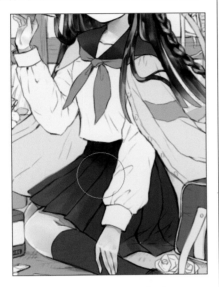

接著利用上色筆刷2逐步加深，賦予立體感。

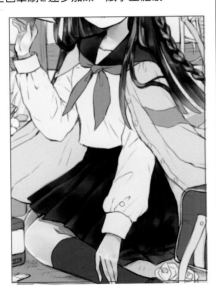

由於這裡感覺到前景色有些許明亮，因此要利用選單的〔Filter〕→〔Brightness and Contrast〕，將色彩的濃度稍微調降，並稍微提高對比。

完成至某程度後，將前景色設定為透明，利用上色筆刷2表現出光澤。這個時候，也要一邊注意裙褶的立體感，一邊利用透明色進行亮化。

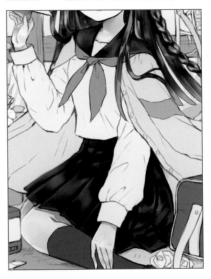

完成之後，建立新圖層，在不設定Fringe的情況下進行Clipping Group的設定。

利用上色筆刷2，利用比白色略暗的色彩清楚描繪出衣領的線條部分。水手服的衣領呈現往後方覆蓋的狀態，所以加上線條時要注意肩膀邊緣的立體感，這部分是關鍵技巧。

感覺裙褶部分的亮光似乎不太夠，所以要利用與衣領線條相同的顏色進行簡單繪製。如果畫得過多，會有稍微突兀的感覺，所以要注意放輕筆觸。

如此，裙子和衣領部分就完成了。

使用的色彩

衣領、裙子1	■■	R051／G040／B095
衣領、裙子2	■■	R038／G023／B090

制服的上衣

　　上色方式與各物件的上色步驟相同，要先建立新圖層，並設定Fringe和Clipping Group後，再進行描繪。

　　上衣與衣領、裙子相同，同樣利用上色筆刷3先從較淡的色彩開始上色，然後再利用上色筆刷2賦予較深的立體感。領巾部分的陰影則利用上色筆刷1加上鮮明的陰影。

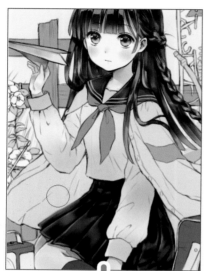

　　進行皺褶的描繪。由於胸部呈現隆起的狀態，因此胸部一帶不需要加上皺褶，手腕和衣袖部分則要加上較多且複雜的皺褶。這邊也要注意皺褶的強弱，進行粗略的描繪。

使用的色彩

上衣	R188／G160／B189
上衣（陰影）	R152／G124／B138

領巾、襪子

　　領巾或襪子的步驟同樣地依序利用上色筆刷3和上色筆刷2進行上色。

　　皺摺完成得差不多之後，利用上色筆刷2，將前景色設為透明，在皺摺的最上方部分加上亮光。如果亮光加得太多，會使衣服的質感改變，讓衣服看起來不像是衣服，所以衣服要注意不要加上太鮮明的亮光。

使用的色彩		使用的色彩	
領巾1	R138/G035/B026	襪子1	R043/G043/B065
領巾2	R107/G024/B015	襪子2	R037/G036/B058

鞋子

鞋子和布不同，鞋子具有堅硬的光澤，所以要與衣服完全相反，加上比較鮮明的亮光反而比較能符合質感。尤其是皮鞋，讓明暗更加鮮明是相當重要的關鍵。要在側邊加上比底色更加明亮的色彩。

使用的色彩		
鞋子	⬛	R059／G034／B019
鞋子亮光	⬛	R195／G151／B124

對襟毛衣

對襟毛衣利用與上衣等相同的方式進行上色後，加上皺摺部分。

由於對襟毛衣屬於編織布料，因此不需要加上太複雜的皺摺，要以流動般的感覺來表現皺摺。不需要想太多，只要粗略表現皺摺即可。

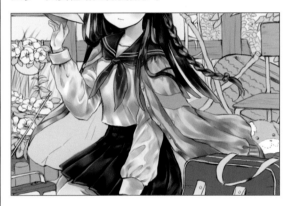

接著，選擇「對襟毛衣內裡」圖層，重覆相同的作業後，在上方建立新圖層，進行 Clipping Group 的設定（不使用 Fringe）。利用噴槍在對襟毛衣的下襬部分加上淡紫色。雖然在現實上並不會出現這麼鮮明的色彩，但這裡則要加上單純的色彩作為重點。

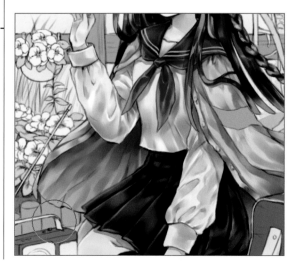

接著，選擇花紋的圖層，加上較深的色彩。除了需要一邊注意皺摺，一邊進行上色之外，並沒有需要特別注意的地方，只要簡單上色即可。

我個人的習慣是，需要仔細描繪的地方就會確實描繪，不太重要的部分則以簡單的方式進行上色，我覺得這樣比較能夠呈現出插畫本身的層次感。

這樣一來，人物的上色便大功告成。

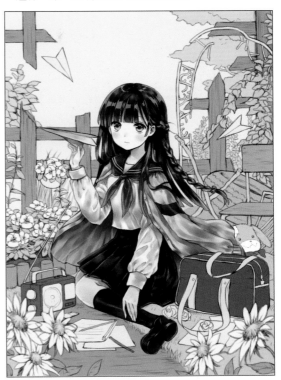

使 用 的 色 彩		
對襟毛衣		R129／G109／B088
亮光		R239／G218／B194
對襟毛衣內裡		R090／G066／B047
對襟毛衣內裡(淡紫)		R213／G172／B196
花紋		R057／G026／B000

Column

關於初衷

在這個作業階段中，經常提到「初衷」這樣的字眼，因為我認為所謂的初衷，對作畫來說是相當重要的事情。

就我個人來說，一旦失去作畫的初衷，我的積極態度、持續力就會無法持續。如果想畫得更好，或是過度焦慮，反而更沒有辦法畫出好的作品。對我來說，如果說初衷的維持是促使我完成插畫的動力，那可真是一點都不為過。

我維持初衷的方法：

❶抱持依戀

在作畫的途中，偶爾會有感到厭煩的時刻，但只要對插畫抱持著依戀，就不會感到厭煩。就算一部分也好，當自己畫出「好可愛！！」、「畫得好棒！！」的部分時，就會對插畫感到依戀，那樣的心情就能夠持續到最後。

❷不過度要求完美

越是要求完美，反而越是無法畫出好的作品。抱持著「失敗也沒關係☆」的心情，反而比較能畫出好的作品。與其堅持完美，不如以快樂作畫為優先，這樣反而有助於維持作畫的初衷。

❸聽取家人或朋友的感想

外人的眼光比自己的眼光更加嚴苛。如果單憑自己的觀點去檢視插畫，就無法察覺到不協調的部分或奇怪的部分。我覺得偶爾請其他人看看自己的插畫，聽聽他們的想法是非常好的作法（如果得到誇讚時，還能夠讓自己更加有自信）。

以上，就是我維持作畫初衷的方法。

Step 03

物件與地面的上色

進行背景物件和地面的上色作業。
插圖中有紙張、金屬、塑膠等各種材質的物件，
所以上色時要注意質感的改變。

 前 方 物 件 的 上 色

底色的調整

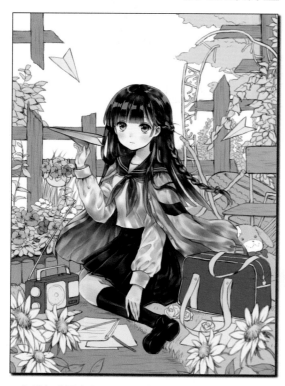

在進行背景上色時，針對各物件稍微改變了底色。

使用的色彩

名稱		色彩
紙		R237／G237／B237
書包		R100／G115／B143
收音機		R210／G096／B083
地面		R195／G175／B154
地面的草		R213／G228／B182
圍籬		R196／G176／B155
輪胎		R205／G195／B207
布偶		R243／G205／B209
椅子		R207／G187／B166
鐵管		R231／G222／B211
花園圍籬		R207／G177／B166

紙類 | 書包和收音機

從靠近人物的物件開始依序進行上色。上色的基本步驟就跟Step02相同，先建立新圖層，設定Fringe和Clipping Group，然後再使用上色筆刷3和上色筆刷2進行上色。

首先，先進行前方的紙張和空中的紙飛機的上色。亮光要先把前景色設成透明後，再利用上色筆刷2進行描繪。放在紙上的筆也要做出相同的表現。

雖說紙張的色彩形象是白色，不過陰影及前景色卻是使用淡紫。與其用灰色的黑色系來表現陰影，使用紫色較能展現出柔和的印象。就插畫而言，也比較具有協調性，所以這裡要使用這種色彩。

對於光線不易照射到的部分，則要透過降低深色陰影來呈現立體感。

書包的特徵是化學纖維所產生的皺褶，因此要以那種形象來描繪皺褶。為了表現出書包內塞滿東西的感覺，要做出些微膨脹的視覺效果。

此外，皺褶的頂端部分要加上明亮的亮光，藉此更能突顯立體。如果亮光過亮，就會失去布料般的質感，所以亮光不要過度強烈。

使用的色彩		**使用的色彩**	
紙	R141／G118／B136	書包	R000／G006／B048

Column
陰影加上紫色

我個人多半都是使用紫色來表現陰影。說到陰影，總是給人黑暗的形象，但如果直接用黑色來表現陰影，有時會讓圖畫顯得死板。此外，如果用相同色系來表現陰影，往往會讓插畫失去強弱重點。紫色和各種色彩的協調性極佳，所以用紫色來表現陰影，就能增加圖畫的用色範圍，同時，可以讓圖畫整體更加協調一致。

其實剛開始我也很抗拒在人物的肌膚加上藍或紫色的陰影。因為抱持著陰影就是黑色的守舊觀念，所以用其他顏色來表現陰影的作法，會讓我感到有點可怕。而且

我也害怕因此而失敗重畫，所以一直不敢嘗試，可是，狠下心嘗試之後，才發現作品反而因此更顯出色。那時我了解，守舊觀念會讓繪畫的世界變得狹隘，同時也學會不該害怕失敗。

陰影不一定非得用黑色來表現不可。樹葉的陰影未必是綠色，土壤的陰影也不一定是茶色。只要試著從各種觀點去觀察各種事物，就會了解陰影其實是由許多色彩混合而成的。不要害怕失敗，積極嘗試各種不同的色彩，才是讓自己的上色能力更加精進的第一步。

相反地，因為收音機是機械，所以要畫出鮮明的陰影，亮光也要更為強烈。如此就能夠傳遞出具光澤的堅硬物品的資訊。

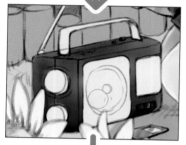

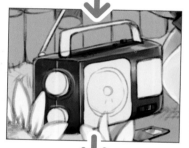

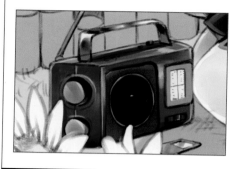

使 用 的 色 彩

收音機	▬	R138／G042／B032
收音機（亮光）	▬	R246／G160／B152

截至目前的完成狀態。

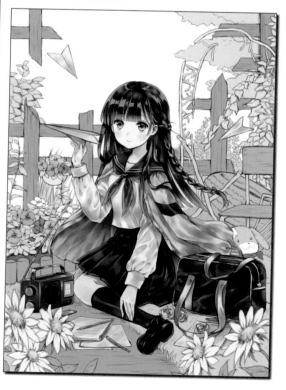

地面的上色

地面

進行地面土壤部分的上色。地面僅利用1張圖層進行上色。在「土」的圖層勾選〔Preserve Opacity〕，以避免上色的部分超出範圍。

利用上色筆刷3在整體加上陰影。接著，利用上色筆刷2概略地拉出深色的橫線，藉由這種方式來表現出平地。

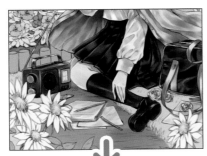

進一步利用淡茶色在地面加上陰影，表現出土壤的感覺。因為是土壤，所以不需要描繪得太過仔細，只要呈現出些許不均勻的感覺即可。

對與紙張和腳接觸的部分，則畫上最深的陰影。

地面的草

草的部分繪製成整體明亮的草。光是這樣，插畫整體就會稍微變得明亮許多。

物品或人物銜接的部分要降低深色陰影，做出地面般的感覺。另外，書包銜接的地面陰影則要加上反射光，表現出深度感。最後再進一步利用上色筆刷2，簡單地描繪出草。

使用的色彩（地面的草）

草		R221/G236/B119
草（陰影）		R053/G061/B010
草（上色筆刷2）		R211/G228/B101
書包的反射光		R102/G114/B108

使用的色彩（地面）

土		R136/G111/B066
土（橫線）		R077/G052/B023
土（淡茶色）		R216/G195/B160

藉由反射光的表現，就可以繪製出更具立體感的插畫。

所謂的反射光，指的是左圖中物體右邊所顯現的藍色部分。照射在藍色牆壁上的光反射之後，會映照在物體上。透過這種效果，就能夠讓物體產生立體及遠近感。

書包色彩的藍色反光映照在地面的野草陰影上的表現，就是根據這種原理。雖然這是非常細微的細節，但只要經常應用這種方式，就能夠讓插畫呈現出更好的完成度。

其實反射光也不一定非用不可，我個人就只有針對想畫的部分去做而已。只要看起來像那麼一回事，概略地畫一下即可，因此可以先把這種技巧當成知識記下來，想要使用時再拿出來應用，也是很好啊！

 ## 後 方 物 件 的 上 色

圍籬

利用上色筆刷3從較淡的色彩開始粗略上色之後，再使用自訂筆刷「木紋筆」，一邊表現出木紋，一邊進行重疊上色。

Normal	▢	▲ ▲ ▲ ▲
Size	▢ 1.0	9.0
Min Size		50%
Density		100
Flat Bristle	▢	84
(no texture)	▢	95
Blending		50
Dilution		0
Persistence		80
	☐ Keep Opacity	
Smoothing Prs		50%
☑ Advanced Settings		
Quality	3	▢
Edge Hardness		0
Min Density		0
Max Dens Prs.		100%
Hard <-> Soft		146
Press: ☑ Dens	☑ Size	☑ Blend

繪製木頭時，我會使用自訂的「木紋筆」。這種筆比較容易表現出木紋般的質感，所以在繪製木頭材質的物件時，我一定會使用。

縮小木紋筆的尺寸，往縱向或橫向描繪多次，逐步表現出木紋。在木頭與木頭銜接的部分及樹葉銜接的部分要加上深色的陰影，製作出立體感。

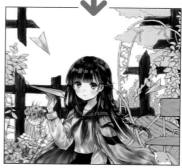

使 用 的 色 彩

圍籬 1	▬	R115／G094／B071
圍籬 2	▬	R058／G042／B026

完成至某一程度後，將前景色設定成透明色，利用木紋筆進一步表現出木紋。這部分也不需要塗得太過仔細，採用隨意、不均的上色方式。就木紋的情況來說，色彩不均的情況比較能呈現出木頭的感覺，所以要以那種感覺進行上色。

這樣一來，圍籬便完成了。

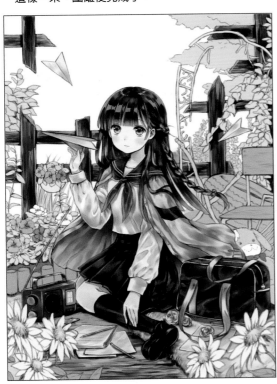

輪胎

輪胎是色彩幾近均勻的橡膠製品，所以上色時要注意到這一點。輪胎幾乎都是使用上色筆刷3上色，上色時要一邊加上凹凸般的模糊效果。正中央的部分有凹洞，該部分要把暗色的陰影調暗。

亮光部分要將色彩設定成透明色，上色時要注意避免畫得太過明亮，仔細表現出輪胎的表面。

使用的色彩

輪胎　　　　　　R121／G101／B124

布偶

布偶的材質相當柔軟，所以要根據那種形象來表現出陰影和素材。因為布偶位在人物的後方，所以不需要畫得太過仔細。只要稍微輕描淡寫帶過即可。

使用的色彩		
陰影（淡紫）		R211／G184／B218
陰影（紅）		R212／G124／B131

椅子、鐵管、花圃的圍籬、金屬

進行椅子和鐵管的上色。利用上色筆刷3畫出陰影之後，再利用上色筆刷2把椅子的木紋畫成透明色。在椅子的座椅部分簡單加上鐵管部分的映照，就能夠表現出椅子的光澤感。

對鐵管加上清楚的陰影，表現出鐵的感覺。

接著，繪製花圃的圍籬。先以上色筆刷3加上陰影，再利用上色筆刷2，將色彩設為透明色，藉此表現出木紋。這裡也要用粗略上色的方式，表現出木頭般的質感。

繪製背景的金屬。這裡大膽地採用上色筆刷2，直接畫出深色的陰影。若要加上斑駁的深色，就要以透明色如同延伸色彩般將其拔取。這裡也要利用粗略上色的方式，營造出金屬般的質感。

花瓶也要利用同樣的方式進行繪製。陰影部分要加上較深的色彩。

使用的色彩

金屬1　　　　　　　　█████　R087／G087／B087

這樣一來，小物件和地面的上色便完成了。大部分的上色也都完成了。

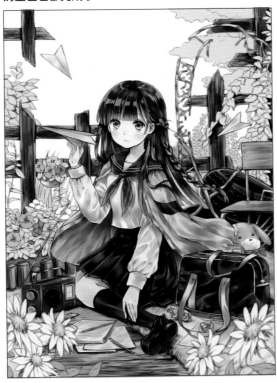

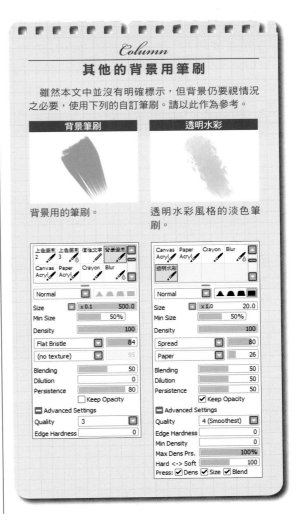

Column

其他的背景用筆刷

雖然本文中並沒有明確標示，但背景仍要視情況之必要，使用下列的自訂筆刷。請以此作為參考。

背景筆刷	透明水彩

背景用的筆刷。　　透明水彩風格的淡色筆刷。

Step 04

植物的上色

進行植物的上色。
以花朵鮮豔與綠草沉靜兩者兼具的氣氛為目標，進行上色。

 植 物 的 上 色

底色

如下列般調整背景的底色。

	使用的色彩	
三色菫（藍）		R184／G196／B255
三色菫（紅）		R255／G089／B152
三色菫（黃）		R255／G255／B072
三色菫（桃）		R255／G185／B255
三色菫（白）		R255／G255／B255
三色菫（葉）		R246／G251／B155
白色向日葵（花瓣）		R249／G246／B231
白色向日葵（中心）		R255／G233／B166
白色向日葵（葉）		R181／G195／B154
藤蔓		R246／G251／B155
後方的草木		R225／G243／B190

花圃的土

接下來的作法也跟之前相同，先建立新圖層，設定
Fringe 和 Clipping Group 後，再利用上色筆刷3和上
色筆刷2進行上色。

花圃的面積很少，所以只要在花的陰影部分塗上較
深的色彩即可。

花圃的樹葉

色彩要從樹葉的中心往外側逐漸加亮。樹葉要1片1片加上陰影，使樹葉的中心呈現較深的色彩。

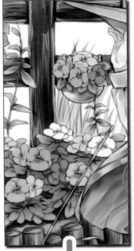

右側的樹葉也要採用相同的上色方式。因為希望強調陰影，所以陰影部分要採用較深的色彩，做出與明亮部分之間的明度差異。

這裡與其辛勤地費力上色，不如先以陰影的處理為優先，這樣會讓上色作業變得比較輕鬆。

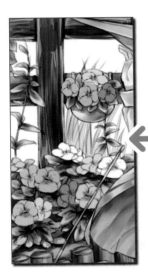
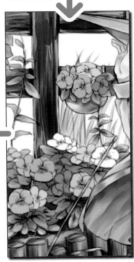

使 用 的 色 彩

樹葉（陰影1）	■	R048／G059／B003
樹葉（陰影2）	■	R092／G104／B041
樹葉（明亮）	■	R216／G218／B161

明亮的部分要設定成透明色，宛如描繪樹葉形狀般將色彩拔取。

如此，左右的樹葉便完成了。

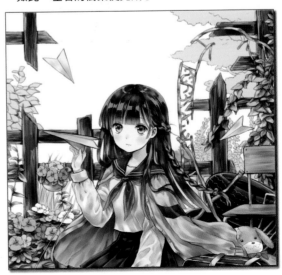

花圃的花瓣

花圃的三色堇要從花瓣中心開始進行深色→淺色的上色。利用大膽留下花瓣筆觸的方式,表現出花瓣的模樣。

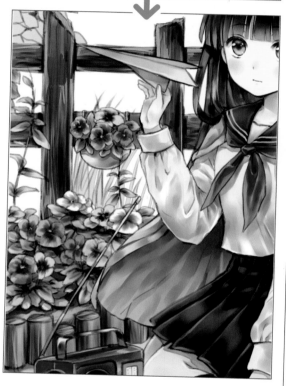

背景的植物 **1**

背景進行上色之前,先刪除後方樹葉的線稿。

在設定 Clipping Group 的圖層上進行描繪。因為是背景,所以只要進行粗略上色即可。如漸層般,概略塗上色彩之後,要一邊觀察陰影部分,一邊進行細部的上色。如果塗得太過仔細,會顯得太過突兀,因此上色時要注意整體的協調。

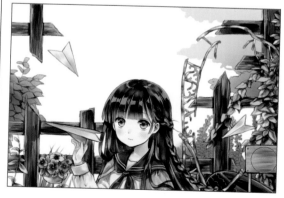

使 用 的 色 彩

後方的樹葉1	▇	R159／G199／B109
後方的樹葉2	▇	R030／G060／B012
後方的樹葉3	▇	R055／G064／B007

接著，在上方建立新圖層（Fringe設定寬度為3，Clipping Group不設定），進行樹葉的繪製。

利用上色筆刷3概略畫出樹葉後，再利用透明色的上色筆刷2，畫出樹葉的前端。接著，葉縫陽光的部分也要進一步做出相同的表現。

形狀完成之後，勾選圖層的〔Preserve Opacity〕，做出避免上色超出的設定，並利用上色筆刷3概略畫出陰影。主要在前端和後方深處部分加上較深的色彩。

接著，利用上色筆刷2以點觸的方式進行上色，表現出成群的樹葉。此時，藉由色彩不均的顯示來表現出樹葉的茂密與微弱的葉縫陽光。

使用的色彩

後方的樹1		R143／G159／B057
後方的樹2		R036／G050／B023

這樣一來，樹葉的上色便完成了。

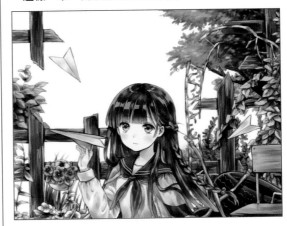

背景的植物 2

接下來，若依照草圖的話，原本打算在背景上描繪天空，但是增加植物，以自然氛圍的方式呈現似乎較佳，於是這裡不繪製天空，而改採增加樹葉方式。

在最下方增加新資料夾和新圖層，利用與先前相同的步驟畫上藤蔓和樹葉。

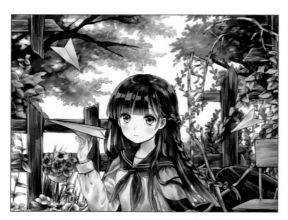

為了做出葉縫陽光般的感覺，利用黃色～黃綠色的上色筆刷3，進行樹葉前端周圍、葉縫陽光部分的上色。只要將樹葉周圍的亮度增強，就能夠表現出柔和陽光照射樹葉般的感覺。

接著，建立新圖層，加上下方的植物部分。因為是作為背景的植物，所以只要概略畫出形體，進行粗略上色即可。這裡要使用自訂筆刷「雲朵筆」進行上色。雲朵筆多半使用於描繪雲朵的時候，但偶爾也會在描繪遠景森林的時候使用。

畫出形體後，套用 Preserve Opacity，加上些微漸層。順便也加強一下外側細長植物的樹葉前端。

使用的色彩		使用的色彩	
樹葉的前端	R187／G205／B066	下方的植物1	R121／G157／B091
		下方的植物2	R053／G053／B053

Column

自訂筆刷「雲朵筆」

原本用來表現雲朵的自訂筆刷。這次用來表現遠景的森林。

Normal	▲▲▲■
Size	x 1.0　50.0
Min Size	50%
Density	100
Spread	80
Paper	26
Blending	50
Dilution	50
Persistence	50
	☑ Keep Opacity
☐ Advanced Settings	
Quality	4 (Smoothest)
Edge Hardness	0
Min Density	0
Max Dens Prs.	100%
Hard <-> Soft	100
Press: ☑ Dens ☑ Size ☑ Blend	

為了賦予特色，也對遠景加入花朵吧！建立新圖層（Fringe設定為寬度6），使用上色筆刷2進行花瓣的繪製。與其仔細描繪，不如把重點放在增加特色上，簡單地畫出花朵。

最後，建立新圖層（Fringe設定寬度為1），並利用上色筆刷3進行簡單的上色，做出宛如讓樹葉覆蓋在左上方樹枝般的效果後，背景的植物便完成了。

外側的花

最後，進行外側的花（白色向日葵）的上色。移動至「花」的圖層資料夾。

作業方式與各物件的步驟相同，建立新圖層，設定Fringe和Clipping Group後，進行上色。

首先，先從樹葉開始進行上色。利用上色筆刷3畫出色彩較深的陰影部分，樹葉的明亮部分則大膽保留不刷，藉此表現出光澤感。

接著，在新圖層上繪製花瓣。從花瓣的中心往外，宛如將筆拉起般的塗抹。花瓣的前端也要簡單加上一點色彩，這樣花瓣的繪製便完成了。

為了表現出花瓣中央圓形的花蕊部分，周圍要加上較深的色彩。

使 用 的 色 彩		
樹葉	■	R067／G095／B037
花瓣	■	R138／G103／B133
花瓣前端	□	R225／G251／B235
花的中央（陰影）	■	R153／G123／B051

外側的花的模糊

為外側的花加上一點模糊，試著做出遠近感般的效果。首先，選擇「花」的圖層資料夾，點擊Marge Layer Set，將資料夾合併。

選擇合併的「花」圖層，並選擇選單列的〔Filter〕→〔Brightness and Contrast〕。

調整Contrast和Colr Deepen，讓花顯得更加明亮清楚。

選擇調整完成的「花」圖層，點擊選單列的〔Layer〕→〔Copy〕，進行圖層的複製。將複製的「花」圖層的〔Opacity〕調降至45％，利用圖層移動工具，將物件往水平方向拖曳2～3公厘左右。

進一步以同樣的方式，再複製一個「花」圖層。將複製的「花」圖層的〔Mode〕設定為〔Screen〕，並將不透明度調降至38％。這次則往上移動2～3公厘左右。如此一來，前方的花就會呈現模糊的狀態。

這樣一來，所有的上色作業便宣告完成了。最後就只剩下加工和微調的作業。

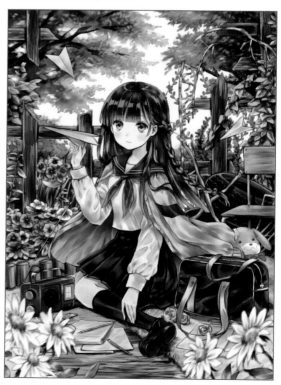

Step 05

完稿

進行最後的效果與微調,完成整幅插畫。

效 果 與 調 整

紋理表現

在背景和地面加上紋理。

在圖層面板上,選擇圖層群組3(「背景」資料夾)和「中央」資料夾。

從面板左上方的〔Texture〕選項中選擇〔Watercolor A〕,並將Scale設定為112%,強度設定為38%。

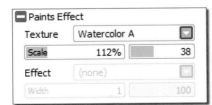
藉由對資料夾加上紋理效果,就能夠讓資料夾內的所有圖層賦予效果。

變更線稿的色彩

移動至〔線稿〕資料夾，並對希望變更的線稿圖層套用 Preserve Opacity。

這裡主要要改變臉部周圍的線稿色彩。在眼皮前端、顎骨周圍等的線稿加上紅橘色。

瀏海線稿則塗上與瀏海前端相同的紫色。

臉部輪廓呈現出柔和的形象。

臉部的陰影

在最上方建立新圖層，將圖層的〔Mode〕設定為〔Shade〕，〔Opacity〕設定為81%。

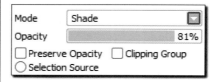

利用噴槍在臉部周圍加上一點橘色。如果加得太多，會使色彩顯得太深，所以要僅止於加上些微色彩即可的程度。如此一來，臉部整體就會略帶紅度，給人情緒柔和的印象。

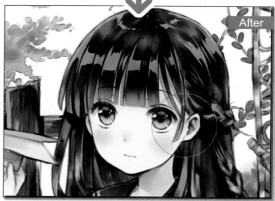

整體的陰影

在最上方建立新圖層，並將圖層的〔Mode〕設定為〔Shade〕，將〔Opacity〕設定為20%。

利用噴槍在整張圖加上淡紫色，使整體的陰影一致。

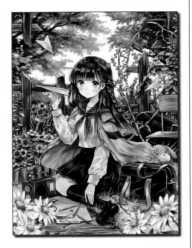

使用的色彩

| 淡紫色 | | R219／G169／B197 |

背光表現

在最上方建立新圖層，將圖層的〔Mode〕設定為〔Screen〕。

選擇水藍色，利用噴槍在背景的樹木之間塗上一層淡淡的水藍色。還沒加上水藍色之前，天空的效果並不明顯，只要利用這種方式，加上些許的水藍色，就能夠製作出柔和的葉縫陽光。

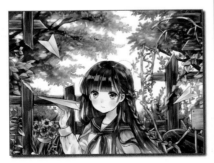

使用的色彩

| 背光 | | R087／G208／B240 |

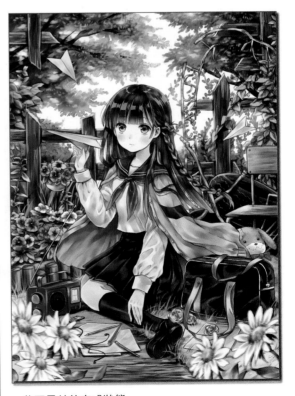

截至目前的完成狀態。

 最 後 的 加 工 修 正

刪除不需要的部分

雖然目前已經算是完工了，但重新檢視整體後，還是有些多餘的部分，而使整體形象顯得有些陰沉，因此還要稍加修正，做出些許明亮、潔淨感的畫面。

毅然將右邊的樹木和右邊的紙飛機刪除。這樣一來，畫面就會出現留白部分，感覺不再那麼擁擠了。雖然該部分也是費了很多時間才畫出來的，但是如果刪除對整張圖的構圖有所幫助的話，仍應該毫不猶豫地刪除。

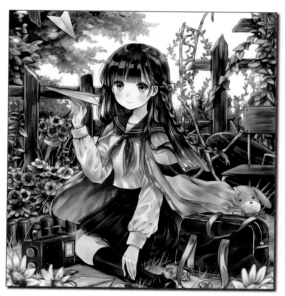

另外，這裡還稍微提高了領巾、衣領、裙子、布偶、收音機的飽和度，藉此消除整體暗沉的感覺。

添繪

因為希望稍微改變人物的形象，所以在最上方建立了新圖層，並加上了眼鏡。

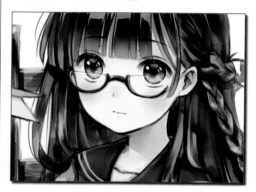

為了讓花圃顯得更加鮮豔，這裡還利用水彩筆刷2來添加了3株魯冰花。

感覺背光的圖層太藍了，所以在這裡做了色相調整，改成略帶黃色的色彩。

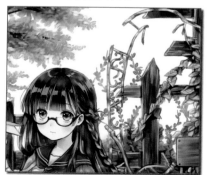

接著要嘗試大幅改變頭髮的光澤感。我個人通常會依圖畫的氛圍去改變光澤感，而這張圖的光澤畫法還挺適合的，因此就變更下去。

首先要在最上方建立添繪用的圖層，再輪流使用上色筆刷2和3進行上色。

同樣地，在最上方建立圖層，在衣袖的部分加上線條（這也是依個人喜好而加上的）。然後，還要改變頸部的粗細，或是利用噴槍在臉頰部分加上一點橘色。

調整整體的色調

在最上方建立〔Luminosity〕模式的圖層，利用噴槍隨機在背景整體加上紫色。畫面上出現色差後，來自後方的微弱光線就會更加明顯。

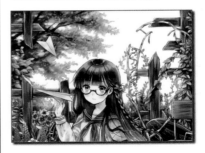

在最上方建立〔Overlay〕模式的圖層，利用噴槍在頭髮及領巾的前端加上些微藍紫色。增加人物的鮮豔度。

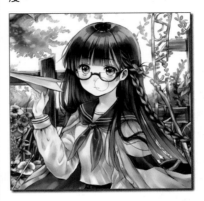

進一步在最上方建立〔Overlay〕模式的圖層，填滿略暗的黃色，並將Opacity設定為21%。這樣一來，整體就會覆蓋上淡黃色，進而使整張插畫的色調一致。

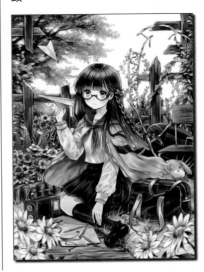

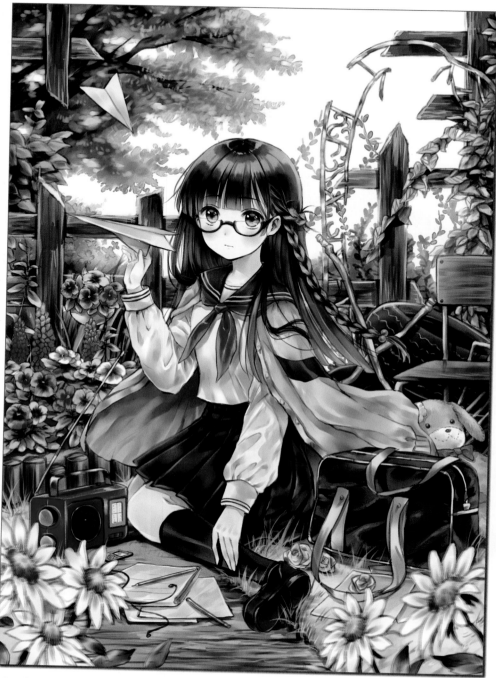

完成

這樣一來，插畫便完成了。

Chapter 2

光線效果的上色技巧

Author：kyuri
Tool：SAI + Photoshop

Overview
光線效果的上色技巧

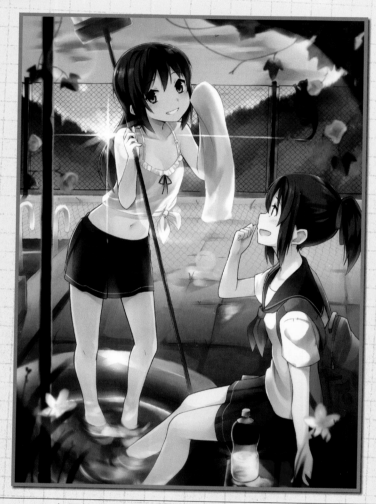

主要的使用軟體：**SAI ＋ Photoshop**

第2章將為大家解說光線效果的上色技巧。解說用的範例插圖是以黃昏時的泳池作為主題背景。完稿之前的上色主要使用SAI，並使用許多SAI特有的〔Luminosity〕模式圖層來做出光線的表現。

在繪製過程中，將特別針對強光照射的亮光部分，以及光的繞射、反射、散亂等光學性作用，還有諸如與陰影部分之間的對比等光的效果與其上色方式進行詳細解說。

除此之外，也將說明使用模糊或漏光、眩光、鬼影等攝影性效果來表現插畫氛圍的方法。

繪製步驟就從草稿～粗略上色開始，再進行線稿→打底上色→人物→背景→效果的步驟，最後再利用Photoshop進行影像調整，完成最終完稿。就個人而言，我在進行上色的同時，會頻繁地修正整體的色調。在繪製過程中，我會適當刊載出插圖整體的樣貌，所以應該能夠掌握到進行到後半之後，隨著調整色調所呈現出的整體氛圍。

繪製流程

Step 01

線稿前的準備
➡ p058

Step 02

打底上色
➡ p062

Step 03

人物的上色
➡ p073

Step 04

背景的上色
➡ p085

Step 05

效果
➡ p091

Step 06

完稿
➡ p094

〈畫家介紹〉

kyuri
きゅーり

平常因喜歡百合插畫而投入繪製。
為了描繪出柔和且安逸的空間，
我經常嘗試不同的繪畫方式，
本章的範例也是依循那樣的方向，
試著畫出黃昏池畔的兩個女孩。
為了讓插畫看起來更加自然，因此並沒有採用
較奇特的色彩。希望大家也能以那樣的觀點
來閱讀本章節的解說內容。
題外話，其實我是個電玩迷，所以沒有畫畫的時候，
多半都是在玩電玩。
最近迷上了復古懷舊遊戲，
陪伴我完成這張插畫的是GBA時代的名作。

〈作畫資歷〉
約3年

〈個人網站〉
http://kyuri.chips.jp/
pixivID:1353095
Twitter：@kyuritogaspard

〈活動資訊〉
樸素的百合空間正日夜繪製中。
只要有客戶委託，
也會繪製企業宣傳用人物等各種插畫。

〈使用軟體〉
SAI（主要）
Photoshop CS4（調整與完稿）

〈製作環境〉
OS：Windows 7 64bit
記憶體：8GB
顯示器：EIZO ColorEdge CX240
繪圖板：Wacom Bamboo CTE-450
其他：外接硬碟（定期備份用）

〈參考資料〉
『haco.』（FELISSIMO）
時裝雜誌。喜歡樸素感，所以總是拿來參考。

〈受影響／喜歡的作家（省略稱謂）〉
岸田メル、佐原ミズ、四季童子。
這幾位都是自己開始作畫前就已經非常喜歡，
並且用來作為借鏡的作家。
黑星紅白、ワダアルコ、左
我也很喜歡他們的樸實感，所以也會拿來作為參考。

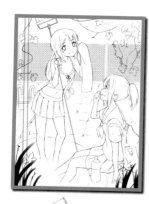

Step 01

線稿前的準備

構思希望描繪的場景，粗略描繪主題，決定相關配置。另外，
為了更容易構思完成圖，事前做好配色等相關的檢討。

 草稿 ～ 線稿

草稿　　粗略上色

首先，先繪製草稿。這次要做出打掃泳池後的黃昏感覺。為了更有效地表現黃昏環境的光線，而在圖中加上了金屬網牆、水坑、寶特瓶。另外，還刻意讓其中一個人物背光。

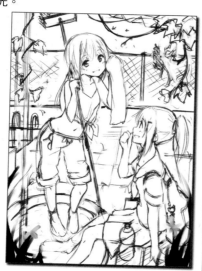

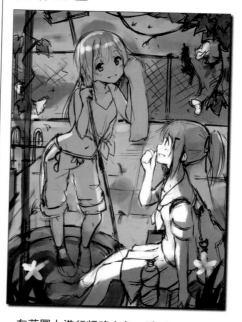

圖中畫了2個人物。雖然必須花時間抓出協調的相對位置，但這種做法比較容易營造出想要的氛圍。當效果著重於可愛度時，朝向照相機的視線畫法會較有效果性；但如果比較重視氛圍的話，則要把視線放在各個人物上比較會有效果。

人物的前方配置了柱子和植物，採用了後退1步眺望的構圖。沿著畫面的周圍配置物件，藉此賦予宛如把人物收納在圖框內一般的效果。

> 在這個階段中，不需太過在意細節的設計，
> 只要著重於人物等的輪廓，就會比較容易取得
> 協調性。

在草圖上進行粗略上色。受到夕陽的影響，色彩會偏向於黃色～橘色，因此要以橘色系進行整體的配色。另外，人物則採用單色，藉此讓輪廓更容易分辨。

黃昏的天空會因太陽的距離而呈現黃色～橘色～紫色這樣的漸層變化。因為往往橘色會比較多，所以只要刻意加上紫色，就可以輕易讓畫面產生更大幅度的色相。

首先，新增〔Luminosity〕圖層，並在該圖層加上橘色，藉此做出強烈光線的效果。

使用的色彩

夕陽　　　　　　　　　R254／G139／B067

Column
夕陽（環境光）的特徵

這次採用了黃昏這樣的場景。其實大家對黃昏的環境光應該都具有些許基本常識，不過還是要在這裡簡單地說明一下黃昏的特徵。

其實白天的太陽光的白色中含有紅、橙、黃、綠、藍、紫等色彩，因為長波長、短波長的色彩光線會相互交雜，所以我們的肉眼才會看到白色這樣的色彩（請回想一下國中時期的理科）。也就是說，我們日常生活中所看到的色彩，就是從部分色彩的光線反射而成。因此，只要太陽光中沒有那種物體的光線，我們就看不到平常所看到的顏色。

那麼，再來看看這次所要畫的黃昏，黃昏中的陽光缺少許多綠～紫的短波長光線。那是因為黃昏時的大氣比白天更多，而使大陽光中缺少容易散亂的短波長光線的緣故。

因此，在這次的場景當中，如果將植物等綠～紫色的物品表現得太過鮮豔，就會產生不協調感。相反地，如果進一步強調紅色～黃色的物品，則能夠做出更像黃昏般的感覺。不過，這終究是現實世界中的理論，符合現實的插畫未必就是最好的插畫，這當中的拿捏的確很難，也令人相當困擾。因此，我還是刻意在當中加入了紫色，以避免整體因為只有紅～黃色而顯得太過單調，同時也可藉此方式來提高整體的飽和度。

只要在該圖層加上橘色，就可以強調水坑、寶特瓶、雲等物件上反射、穿透的光，表現出黃昏的強烈光線。

光線如果太過明亮，就會產生飛白的感覺，所以最強的光線要選擇趨近於深黃色的橘色。另外，只要利用 Luminosity 圖層所帶來的影響，讓色彩的邊緣呈現輕微模糊，就可以讓色彩呈現出黃色～橘色的漸層，並簡單地增加色彩幅度。

草稿的修正

配置上色彩和陰影後，就可以更容易掌握物體的形狀，也比較容易看出協調的好壞。因此，製作線稿之前，盡可能調整好整體的協調性。

根據下列的觀點進行檢查。

・頭的大小

・手的形狀和表情

・姿勢和身體的比例

・髮流（注意頭頂，畫出自然髮流）

此時，將線條做某種程度的細化，在完成線稿時就不會感到迷惑。一旦線條太細，也會掌握不到存在感，因此只要把線條的尺寸縮小成適當粗細即可。另外，還要增加畫筆用的圖層，利用曲線工具拉出人造物品的線條。

線稿

將草稿淨化成線稿。之前的草稿終究只是作為參考線使用，掌握住整體的協調性之後，就要忽略草稿，畫出正確的線稿線條。

由於完稿時還會再調整背景，因此只要以參考線的形式概略畫出背景即可。

截至目前的圖層結構如下圖所示。

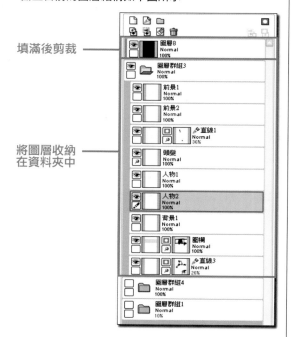

填滿後剪裁

將圖層收納在資料夾中

將圖層放進資料夾，再利用填滿單色的圖層剪裁該資料夾。

最後，感覺人物似乎可以再稍微放大一些，所以就再把人物放大一些。

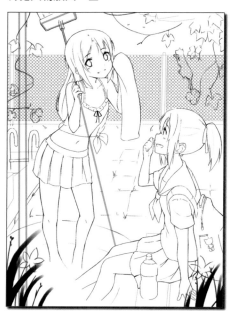

Column

繪製圍欄

在這個範例中，圍欄屬於遠景，因此，並不需要描繪得太過仔細，所以只要簡單描繪即可。

首先，在SAI中畫出小範圍的鐵網。

用Photoshop開啟這張圖。利用選單的〔編輯〕→〔定義圖樣〕，將這張鐵網定義成Photoshop中的圖樣。這樣一來，就可以透過〔編輯〕→〔填滿〕的〔內容使用〕→〔圖樣〕，選擇剛才製作的鐵網圖樣。只要使用這項功能，就可以在畫面中重覆排列並填滿已登錄的圖樣。

筆 刷 和 畫 布 的 設 定

介紹本章節所使用的SAI筆刷設定。

畫筆用（柔）

自訂筆刷工具。希望輕柔描繪草稿和線稿時使用。

Normal	▲▲■■	
Size	x 1.0	6.0
Min Size		51%
Density		100
Spread		30
Paper		70
Blending		0
Dilution		20
Persistence		0
	☐ Keep Opacity	
☐ Advanced Settings		
Quality	4 (Smoothest)	
Edge Hardness		0
Min Density		0
Max Dens Prs.		50%
Hard <-> Soft		100
Press: ☑ Dens ☑ Size ☑ Blend		

畫筆用（硬）

自訂鉛筆工具。描繪線稿時，希望使筆觸清晰時使用。

Normal	▲▲■■	
Size	x 1.0	6.0
Min Size		11%
Density		100
Spread		20
Paper		20
☐ Advanced Settings		
Quality	4 (Smoothest)	
Edge Hardness		0
Min Density		100
Max Dens Prs.		0%
Hard <-> Soft		100
Press: ☑ Dens ☑ Size ☐ Blend		

填滿

自訂鉛筆工具。

Normal	▲▲■■	
Size	x 5.0	120.0
Min Size		0%
Density		100
(simple circle)		20
(no texture)		20
☐ Advanced Settings		
Quality	4 (Smoothest)	
Edge Hardness		0
Min Density		100
Max Dens Prs.		0%
Hard <-> Soft		100
Press: ☐ Dens ☑ Size ☐ Blend		

橡皮擦（柔）

自訂橡皮擦工具。希望以輕柔方式進行抹除時使用。

Normal	▲▲■■	
Size	x 1.0	70.0
Min Size		51%
Density		54
Spread		10
Paper		20
☐ Advanced Settings		
Quality	4 (Smoothest)	
Edge Hardness		0
Min Density		0
Max Dens Prs.		100%
Hard <-> Soft		100
Press: ☐ Dens ☑ Size ☐ Blend		

橡皮擦（硬）

自訂橡皮擦工具。畫錯等希望確實抹除痕跡，沒有半點殘留的時候使用。

Normal	▲▲■■	
Size	x 1.0	500.0
Min Size		0%
Density		100
Spread		0
Paper		0
☐ Advanced Settings		
Quality	4 (Smoothest)	
Edge Hardness		0
Min Density		0
Max Dens Prs.		100%
Hard <-> Soft		100
Press: ☐ Dens ☑ Size ☐ Blend		

粗的橡皮擦

自訂橡皮擦工具。

Normal	▲▲■■	
Size	x 5.0	350.0
Min Size		100%
Density		46
Spread&Noise		50
(no texture)		0
☐ Advanced Settings		
Quality	4 (Smoothest)	
Edge Hardness		0
Min Density		100%
Max Dens Prs.		100
Hard <-> Soft		100
Press: ☐ Dens ☑ Size ☐ Blend		

筆

自訂筆工具。

Normal	▲▲■■	
Size	x 1.0	35.0
Min Size		51%
Density		100
Spread		22
Paper		20
Blending		50
Dilution		10
Persistence		0
	☐ Keep Opacity	
☐ Advanced Settings		
Quality	4 (Smoothest)	
Edge Hardness		0
Min Density		0
Max Dens Prs.		50%
Hard <-> Soft		100
Press: ☑ Dens ☑ Size ☑ Blend		

模糊筆

自訂水彩筆工具。

Normal	▲▲■■	
Size	x 1.0	100.0
Min Size		100%
Density		51
(simple circle)		84
(no texture)		95
Blending		0
Dilution		100
Persistence		100
	☐ Keep Opacity	
Smoothing Prs		100%
☐ Advanced Settings		
Quality	4 (Smoothest)	
Edge Hardness		0
Min Density		0
Max Dens Prs.		100%
Hard <-> Soft		100
Press: ☐ Dens ☑ Size ☑ Blend		

粗筆

自訂筆工具。

Normal	▲▲■■	
Size	x 1.0	50.0
Min Size		10%
Density		100
Spread		100
Paper		100
Blending		50
Dilution		9
Persistence		0
	☐ Keep Opacity	
☐ Advanced Settings		
Quality	4 (Smoothest)	
Edge Hardness		0
Min Density		0
Max Dens Prs.		50%
Hard <-> Soft		100
Press: ☑ Dens ☑ Size ☑ Blend		

　　另外，畫布尺寸要設得大一點，設定成3599px × 5000px。筆刷尺寸可配合畫布做適當的變更。線稿多半是以6px左右的尺寸進行描繪。其他的參數則要依照柔和表現的方針，進行適當的設定。如果最小尺寸設定得太小，筆觸會變得太過銳利，所以要保留下某程度的粗細。

　　上述的筆刷可以預先分配好鍵盤左側的快捷鍵，如此一來，繪圖時即可一邊觀看畫面，一邊利用左手切換筆刷。

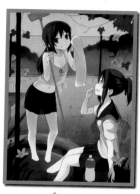

Step 02
打底上色

進行各部位的上色，做好加工上色的事前準備。同時也要重新檢討整體的色調平衡，讓色彩接近完稿時的形象。

概略分區上色

肌膚圖層

建立新的圖層，利用能夠與白色背景清楚區別的深藍色等色彩，進行肌膚底色的上色。因為留白會讓之後的作業比較麻煩，所以要用較粗且不透明的筆確實上色。以超出範圍的感覺，讓底色重疊在設為Multiply後的線稿上。

之後，利用橡皮擦（硬）一邊抹除超出範圍的部分，一邊調整上色的部位。線稿終究只是參考線的影像，若覺得能夠變得更好，就不用太在意線稿。

肌膚圖層完成打底上色後的狀態如下。

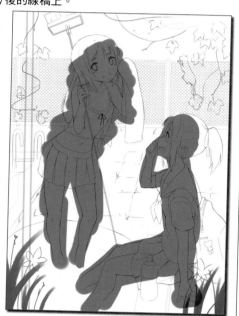

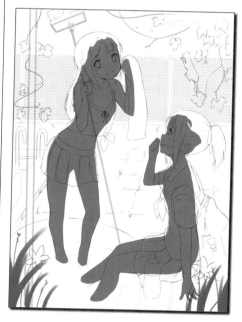

進行底色上色之前，要先把線稿資料夾的〔Opacity〕設定為60%。因為線稿未必完全正確，所以要讓線稿的色彩淡化，避免上色時過於受限於線稿。

線稿的圖層要設定為〔Multiply〕模式。因為這樣比較不會受限於線稿的色彩，且容易進行上色。

至於覆蓋到頭髮的部分，稍後會利用頭髮圖層從上方進行填色，所以維持超出狀態即可。

貼身背心的部分要以服裝圖層設為透明的狀態來看待，上色時要避免超出身體範圍。

為了讓之後可以更容易確認體型，所以看不到的地方也要確實畫出身體曲線。

最後，在以肌膚色彩填色的圖層中設定Clipping Group。因為稍後還要再進行色彩的調整，所以此時只要採用大略的色彩即可。

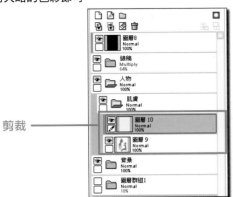

剪裁

頭髮圖層

其他的部分也要利用相同的步驟進行分區上色。如果是頭髮等，色彩原本就相當深的色彩，就算不塗上深藍色也沒有關係（因為也可能會發現與既定形象偏移的情況）。

這部分也要忽略掉線稿，進行頭髮長度等部分的調整。

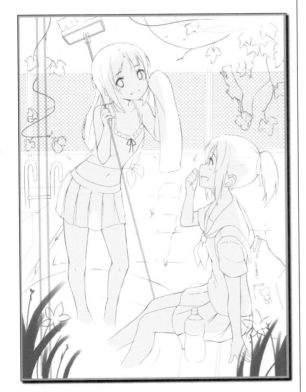

進行作業時，經常會搞錯選擇的圖層，所以開始進行上色之前，建議先利用橡皮擦概略抹除，或是按下「D（刪除圖層內容）」確認選取中的圖層。

眼睛圖層

眼睛也一樣，要連同眼睫毛一起進行上色。因為線稿已經套用上Multiply的模式，所以連同眼睫毛一起進行調整，比較容易產生自然的感覺。

另外，眼白的部分也要在另一個圖層進行上色。眼白一旦塗成藍色，就會不易掌握眼線，所以這裡直接用白色進行上色。白色和膚色的對比比較低，因此不容易分辨，但就算有些微偏移，仍舊可以在肌膚陰影上色的階段進行修整。牙齒也要利用相同的色彩進行上色。

服裝圖層

衣服也要進行相同的上色作業。

為了讓大家更容易看出上色的部分，暫時將線稿隱藏後的狀態就如下圖。

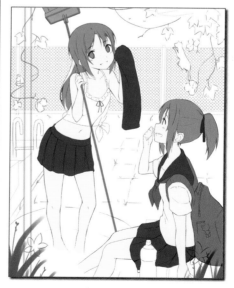

上色的步驟是，先以裙子的色彩塗滿所有的服裝，然後再分別建立繪製緞帶、上衣、背包用的新圖層，並設定Clipping Group後，再進行分區上色。採用這種方法的話，最底層的圖層也可以用來管理服裝整體的輪廓，就會讓作業更加方便。

背景圖層

完成人物的打底上色之後，將線稿的 Opacity 恢復成 100%，接著，移動到背景圖層。

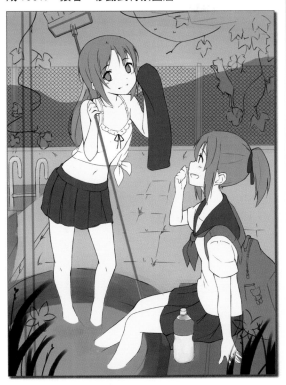

背景圖層直接複製草稿圖層來使用。草稿內的前景、人物等會妨礙作業的部分，要先利用 Color Picker 選取附近的色彩，進行填色。其他的部分也要選取代表性的色彩，先暫時填上單色。

只靠一張圖層很難畫出天空的漸層，所以要先選取天空部分的範圍進行裁切，並加以分割成其他圖層後，再放置於下方。

前景圖層

前景部分預定以非對焦的細微差別做出暈映表現，所以不需要描繪得太過細微，只要概略加上構思的色彩即可。

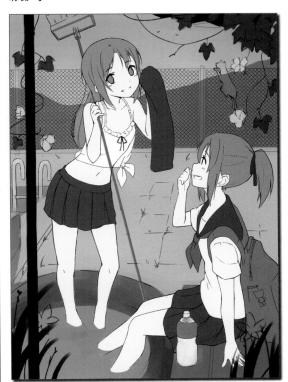

 ## 色彩與線稿的調整

色彩調整

　　為了使人物與黃昏的背景相融合，再次設定人物的色調。選擇人物的資料夾後，利用Filter功能中的〔Brightness and Contrast〕調降亮度，並提高色彩的濃度。

　　背景的斜坡要以高山的形象進行描繪。只要用Color Picker選取柱子部分的色彩，再使用較粗的筆刷粗略畫出森林般的模樣即可。之後，再把夕陽的橘色擺放在前方（下側），就會變得比較明亮。上方與陽光直接接觸的輪廓，要設定成高對比，而隨著從該處遠去就越感覺看不清。藉此就能夠產生立體感。

> 這裡要把泳池～椅子、地板～圍欄的柱子，分別設定在各不相同的圖層，越接近前方的物件就越往圖層的上層配置。

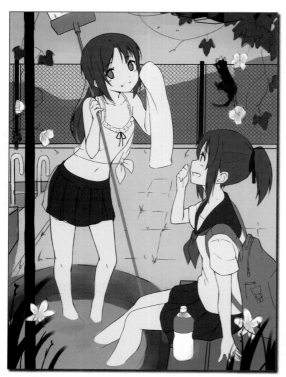

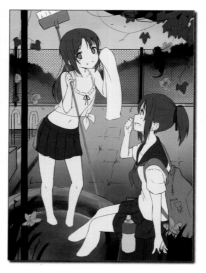

　　由於光源位在後方，因此地板的前方要採用較暗的色彩。

　　泳池如果維持不變，會太過醒目，妨礙上色作業，所以要先把水面的色彩調暗。可是，相當於水面邊緣的部分則要留下明亮色彩。這是水面邊緣因表面張力而形成平緩的傾斜，光也會比較容易反射。

　　花是考慮到插畫整體的飽和度和對比，而採寒色系。

使用的色彩		
眼睛		R190／G119／B105
肌膚		R255／G233／B193
頭髮		R124／G086／B077
裙子、衣領		R090／G067／B071
制服上衣		R248／G233／B216
貼身背心		R246／G226／B218
背包		R144／G123／B164
毛巾		R248／G235／B216
地板刷		R160／G131／B112

眼睛的上色

眼睛如果不預先上色，就很難掌握完稿時的表情，所以要先進行某種程度的上色。直接描繪在眼睛的打底上色圖層即可。

> 因為之後還想要再次調整眼睛的位置，所以只要事先把圖層設定成1張，就不用費力選取範圍再進行移動。

首先，用 Color Picker 選取睫毛的色彩，進行瞳孔的描繪。此時，要一邊檢視整體，一邊調整瞳孔位置，讓眼睛像是自然看著對方一般。調整的時候不要只看單眼，要盡量把兩眼所看的對象納入視野，這樣會比較容易描繪。

使用的色彩

瞳孔	■	R076/G032/B026

接著，把睫毛下方的色彩略微調暗，使用相同的色彩，增加色彩加深的部分。

只要先把這個部分適度調暗，就能夠展現出眼神明確的眼睛。可是，眼睛是更大的圖案時，一旦畫得太過暗，反而會讓臉部的印象顯得陰沉，請多加注意。

另外，眼白部分同樣也要調暗！

在這裡利用白色加上亮光。

亮光的位置也是決定視線的重要關鍵。這部分也要一邊觀察雙眼，一邊把圖層的〔Mode〕設定成〔Luminosity〕，將白色添加在感覺比較自然的位置。亮光的位置要忽略光源的方向，通常亮光都是配置在眼白面積較多的上方居多。

除此之外，另一邊的下方還要配置直線狀的細小亮光。這樣一來，眼神的部分就會變得更加靈活。

進行最後確認，仍感覺亮光的位置還是不太妥當，所以就稍微往下做了挪移。眼睛只要稍微改變，就能輕易改變整體的印象，所以要特別慎重處理。

> 如果希望呈現出消極印象的表情，就在眼睛的下半部加上亮光。

肌膚的打底上色

接著，再次進行肌膚的上色。因為肌膚圖層是在單一圖層上進行上色，所以要先勾選圖層的〔Preserve Opacity〕，藉此避免色彩超出範圍。

左邊的人物站在略微逆光的位置上，所以塗上深色陰影時，要略過外側部分。略過的部分不要與輪廓呈平行，而要利用起伏的形式改變寬度，這樣比較容易呈現出立體感。在這個製作範例中，要特別注意小腿肚的部分。

腳下的部分會因為來自水面的散光而顯得明亮，所以不需要加深顏色，維持原色即可。

<div style="text-align:right">

使 用 的 色 彩

</div>

肌膚（陰影）		R237／G196／B160

線稿的修正

裙子等部分要忽略線稿，配合打底上色來修正已塗色部分的線條。腳、裙褶的線條等還不夠滿意的部分，要進行線條的重新修正。

另外，還要縮小嘴巴和臉頰的筆觸、調整眉毛的位置，一邊調整人物的表情。除此之外，髮尾、鎖骨的線條、凌亂的髮絲、手等部分的線條也要重新調整。

基本上，柱子或刷子等人造物品也都希望改成柔和的線條，所以要盡可能排除生硬的表現。

線稿改變之後，要重新修正打底上色。之後的作業幾乎不會有更大幅度的修改，所以這時候要盡可能做到完美。

最後，把線稿的Opacity改回100%之後，還要配合膚色，稍微增加線稿的飽和度。

簡易陰影

在此，要一邊檢視整體的協調性，一邊調整色彩，再稍微增加一些陰影。

左邊的人物要根據逆光的狀態，在人物的前面增加陰影。頭髮的陰影要增加〔Normal〕模式的圖層，並在基色圖層的上方進行Clipping Group設定。右邊的人物也要以同樣的方式，把後頭部位的色彩變暗。

使用的色彩

頭髮（陰影）	■	R078／G046／B048

為了讓表情更明顯，肌膚和眼睛的對比也要提高。

服裝部分也相同。先在上方增加Normal圖層後，再設定Clipping Group，同樣進行粗略的上色。因為希望在這個階段確定整體的色調，所以就先上色再說，不需要在意是不是會超出範圍。

使用的色彩

裙子、衣領（陰影）	■	R059／G040／B053
制服上衣（陰影）	■	R191／G177／B172
背包（陰影）	■	R101／G078／B136

Column
關於 Fringe

運用圖層增加陰影的時候，要使用SAI中圖層的〔Fringe〕功能。Fringe要採用寬度4、強度25左右的設定，避免筆觸過於顯眼。雖然在畫面顯示採縮小顯示時，Fringe容易變形，但如果是印刷用的插畫，這將是個簡單增加色彩資訊量的便利功能。

雖然功能的名稱是「Fringe」，但實際的功能是強調上色色彩的邊緣。若使其模糊的話，就能夠讓邊緣變淡，或是利用調整的方式，表現出更細微的陰影，這是我個人相當愛用的功能。

表情或構圖的修正

截至目前，感覺人物的表情似乎不太鮮明，所以又做了下列般的修正。

・利用描邊的方式，加深眼睛和睫毛部分

・修正瀏海，讓眉毛更加清楚

・提高眼睛的對比

・增加深色膚色

肌膚部分只要把已經畫好的陰影和明亮部分之間的邊界加深，就能夠更加強調出照射到強光的部分。另外，還要在貼身背心的下方加上陰影，藉此表現出空間感。

使用的色彩

深色肌膚陰影		R225／G154／B115

為了讓表情更加鮮明，把前景以外的部分放大。肌膚也修改得稍微明亮，右邊人物的手腕也重新畫長了一些。

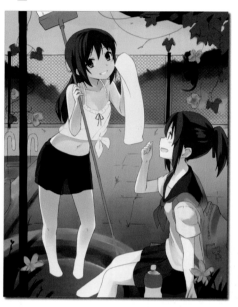

毛巾和貼身背心也要加上陰影。考量了色相的協調性後，貼身背心選用了冷色系的色彩。

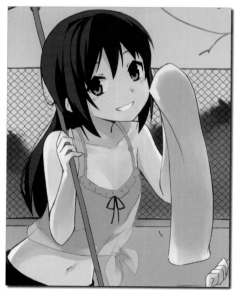

使用的色彩

貼身背心（陰影）		R183／G160／B171
毛巾（陰影）		R193／G179／B174

質感紋理

作業到這裡時，整體的色調已經大致抵定，為了更加貼近完稿的形象，要增加質感紋理。

紋理設定為單色，並調整成將圖層的〔Mode〕設定為〔Overlay〕時對遠觀不會產生變色的濃度。另外，為了強調質感而提高對比的情況也很多。

這次使用粗糙舊紙張和水彩畫具重疊混合後的紋理。利用舊紙張紋理製作出本身的粗糙感後，再用水彩紋理在紙面整體上營造出柔和的色彩變化。

建立新圖層，將〔Mode〕設定成〔Overlay〕後，把圖層放在能夠影響整體的圖層最上方。就我個人來說，當希望得到宛如在紙張上繪畫般的柔和手繪感、不規則感時，我就會使用紋理。

最後，調整線條，一邊加粗輪廓。為了做出透光感，刪除了部分貼身背心下方的肌膚輪廓。另外，找出貼合在肌膚上的部分，提高線稿的飽和度。一邊進行飽和度的增減，一邊還原、重做，找出最適當的飽和度。

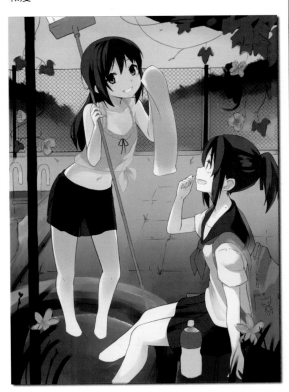

為了使不同於人物的差異更加明確，還要在背景上增加相同的紋理。同時，這部分的紋理要調整 Opacity，進一步強調質感。

截至目前的全貌。

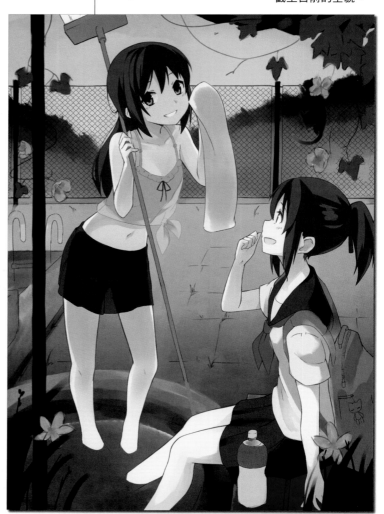

> ### Column
> ## 增加紋理的時機
>
> 　有人會採用在最後完稿階段才套用紋理的方法，但我個人則是選擇盡可能提前套用紋理的方式。
>
> 　提前套用紋理的好處是，能夠以手繪感的視覺進行之後的描繪、避免繪製時和完稿後的印象相差太多。可是，套用紋理之後，就沒辦法利用 Color Picker 摘取到相同的顏色，所以必須多加注意。只要把這當中的微妙差異和手繪感區隔開來，就會比較容易繪製。
>
> 　因為只有打底上色是希望以均一的色彩進行上色，所以我便在完成打底上色後套用紋理。

Step 03

人物的上色

進行人物的正式上色。粗略上色已經完成了，所以接下來要一邊增加色彩、調整對比，一邊以人物的添繪為重點作業。

 頭 髮 的 上 色

調整陰影的形狀

首先，從頭髮的部分開始進行。一邊注意立體的結構，一邊根據底色的狀態調整陰影的形狀。為陰影的粗細加上變化後，做出宛如頭髮重疊般的感覺。因為光源來自背後，所以要讓面積比較多的陰影集中在前面。另外，因為光線很強，所以也要提高與基色之間的對比。

製作暗色的陰影

頭髮的內側、頭髮和頭髮的間隙、頭髮和肌膚的縫隙等照射不到光線的地方，要增加色相比略偏向紫色更暗的陰影。這部分就直接畫在現有的頭髮圖層上，混合較深的色彩，用筆讓陰影加以融合。

使 用 的 色 彩
- - - - - - - - - - - - - - - - - - - -

頭髮（暗色的陰影）　　R045／G017／B022

- - - - - - - - - - - - - - - - - - - -

接著，將陰影圖層設定成Preserve Opacity，在基色和陰影之間的交界處加上深色陰影的色彩。如此就能強調邊界的對比，表現出強烈的光。

加亮瀏海

建立〔Mode〕為〔Screen〕的圖層，用Color Picker摘取肌膚的陰影，在瀏海～髮際之間進行上色。就像是光線穿透過頭髮，使髮色變淡般的感覺，所以要把色彩集中畫在額頭的部分。

用橡皮擦抹除過寬的部分，以避免色彩的變化太過極端，使色彩呈現平滑的模糊。

利用選單列的〔Filter〕→〔Hue and Saturation〕，把Luminescence調降至-70，使該部分呈現隱約透亮的程度。

把夕陽的色彩加進髮尾，增添柔和形象

增加Normal圖層，把〔Opacity〕設定為70%後，增加色相的平滑變化。用Color Picker從背景的夕陽部分摘取色彩，在髮尾加上色彩後，用模糊筆加上濃淡。接著將Luminescence調降20。

再進一步把Luminescence調降20，使其與下方的色彩相融合。

這個時候，如果讓濃淡延伸至頭頂部或頭髮內側（頸部後方），陰影的對比就會降低，所以要避免延伸過度。除了頭髮以外，如果使用大範圍延伸的濃淡，往往都會使畫面的對比變低，所以基本上應該不要使用比較好。

使用的色彩

夕陽1		R250／G175／B145
夕陽2		R255／G208／B128

亮光

注意強烈的光源，進行更明亮部分的上色。新增〔Mode〕設定為〔Luminosity〕的圖層，用Color Picker摘取肌膚的陰影，進行上色。背光部分要描邊使輪廓變細，畫出可看出背面照射到強烈光線般的感覺。另外，還要注意頭部有著如球體般的形狀，要宛如陰影形狀延長般地畫出亮光部分。

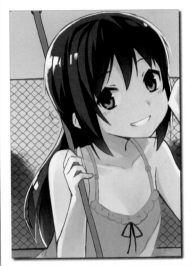

如果是一般～有點明亮的場景，通常都不需要刻意畫出明亮的亮光部分，但是，因為製作範例中的場景要強調強烈的光線，所以才會有刻意加上亮光的例外情況。換言之，正因為這是陰暗場景才有的表現，所以才會有如此有趣的上色方式。

為了避免亮光太過突兀，接下來要讓白色稍微偏向黃色，使色彩變暗。利用選單的〔Filter〕→〔Hue and Saturation〕進行下列的調整。

・Hue：＋15

・Saturation：＋5

・Luminescence：－74

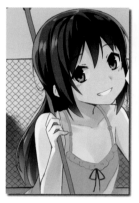

另外，色彩比較鮮明的部分，要進一步調整亮光的形狀。要沿著頭髮的線條，把形狀修成長條狀，或是粗略地刪除髮線的上下，使整體色彩更顯柔和。髮尾部分要稍微加上一點模糊，讓色彩顯得略淡。

再進一步增加1張Luminosity圖層，使用相同的色彩進行上色。雖然是相同的色彩，但因為這時候的色彩是調整後的色彩，所以要先暫時把之前的Luminosity圖層恢復成〔Normal〕模式，再利用Color Picker摘取亮光用的色彩。

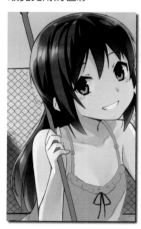

沿著現有的亮光部分，加上略為模糊的感覺，讓色彩融合。另外，光線沒有直射的部分則要注意繞射光（請參考專欄），加上較大範圍的模糊。嚴格來說，光的行進方法應該是左右延伸，所以要避免朝上下方向模糊擴散，而要朝左右方向延伸。

Column

繞射光

當光線被某物體遮住時，光線不僅會從物體的旁邊穿過，還會繞到物體的內側。粗略來說，沒有照射到光就會變得漆黑是不對的，正確來說，還是會有些微的光亮才對。

描繪背光的人物時，要注意到這一點，只要讓輪廓的周圍稍微帶點光亮，畫面就會變得自然且柔和。

只要了解這種現象，就可以利用強調、忽略，或者是大膽改變的方式，繪製出更富想像力的插畫作品了。

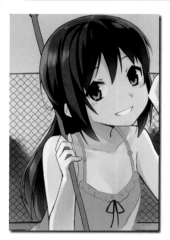

因為亮光太過強烈，所以這裡便將2張Luminosity圖層合併，再利用〔Hue and Saturation〕進行調整，藉以完成亮光的部分。

SAI沒有辦法同時選擇多個圖層，但只要利用連結的方式，或者是把圖層放進資料夾，再選擇該資料夾，就可以同時對多個圖層套用Filter。

亮光的部分完成後，用筆調整陰影圖層。利用
Color Picker從基色或最深的陰影中摘取顏色後，在
各個部位進行上色。要利用柔軟的筆觸使色彩稍微混
合在一起，而不是直接從上方進行上色。基本上，筆
的挪動方向要沿著髮流，才會讓頭髮看起來更自然。
在這個階段中，先專注於配色的調整。細微的形狀調
整就留到最後再來進行修整。

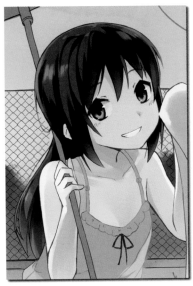

輪廓的處理

把放大率調整至100%以上，進行基本圖層的微
調。為了讓背景和肌膚銜接的輪廓更顯柔和，要用筆
將邊緣模糊化，使線條變得柔和。除此之外，還要在
草稿上增加線稿上所沒有的凌亂毛髮。修正至放大就
可看出來的程度。

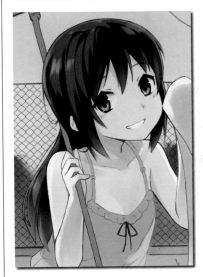

這樣一來，頭髮部分的上色就算完成了。在製作範
例中，2個人物都是採用相同的髮色。原因除了上色
比較簡單之外，夕陽所含的色彩成分比較偏向紅色，
所以採用較少的色彩幅度比較恰當，這也是選用相同
髮色的原因之一。這次希望呈現出角色個性較不強烈
的清純學生，所以便採用了這樣的感覺。

 眼 睛 的 上 色

對比調整

　　接著進行眼睛的調整。右邊人物的眼睛顏色比較淡，所以要用Color Picker摘取左邊人物的較深色彩，加在右邊人物的眼睛上。然後把放大率調整至200%左右，調整涵蓋至睫毛等線稿上的部分。

　　睫毛正中央（黑眼珠上方）維持深色，兩側相當於眼尾、眼頭的部分要混上膚色。基本上，如果要讓眼睛更明顯，就要加深睫毛的色彩，但為避免太過於突兀，還是要適當混合上膚色，做出柔和的感覺。

　　同時，也要調整眼白超出的部分。可是，完稿時通常都會想調整眼睛的位置或大小，所以在還沒有完全確定之前，就先暫時維持現狀就好。

使 用 的 色 彩

膚色　　　　　　　　　　　R251／G203／B155

增加強弱用的發光圖層

　　在這裡增加〔Luminosity〕模式的圖層，稍微增加一些強弱。用Color Picker摘取背景的夕陽，加上小且淡的色彩。上色時要注意眼睛是球體形狀，所以眼睛的上方也要加上一點色彩。不要在意光源的方向，就以增加1階調的感覺進行上色。

使 用 的 色 彩

夕陽　　　　　　　　　R255／G255／B205

　　下圖的黑色部分就是增加強弱的部分。

　　由於亮光太強了，因此這裡要調降明度。這樣一來，眼睛的調整便結束了。

 ## 肌 膚 的 上 色

整體的調整

調整肌膚色彩。其他的部分皆有某種程度的上色了,因此先檢視整體,同時重新進行下列的調整。

· Brightness：＋11

· Contrast：＋9

· Color Deepen：＋1

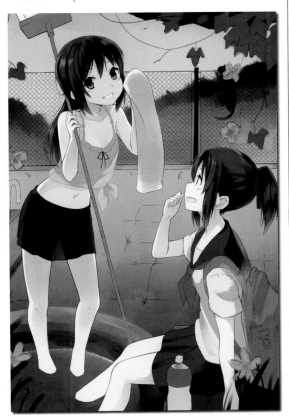

若以寫實性來說,背光的這邊應該更暗才對,但這次是以展現人物表情為優先,所以要調整亮一點。

使 用 的 色 彩

肌膚		R255／G255／B209
肌膚(陰影)		R255／G210／B158
肌膚(深色陰影)		R235／G156／B114

接著,在相同圖層加上更深的陰影。色相選擇稍微偏向紫色(色環約10度左右)的色彩,直接塗在已經有陰影的部分,使色彩相混合。如果還希望再增加一點色彩變化,就再進一步重疊塗上其他的色彩。

面積較大的部分比較容易判斷色彩,所以要把色彩塗在下巴下方的陰影,進行調整。

使 用 的 色 彩

肌膚(更深色陰影)		R200／G128／B107

之後的肌膚上色所使用的色彩,要以現有的膚色和圖層內摘取後混合的色彩為基礎。要用柔軟的筆觸以稍微混上色彩的程度進行上色,而不是從上方完全覆蓋上色。這個時候,基本上不要勉強使用平筆,或是以模糊方式調整,而要留下些微手繪般的筆觸。

> 就我個人的繪畫方式來說,就算是非常細微的部分,我也不會把筆刷尺寸調整得太細小。為了保有不太真實、插畫般的粗略表現,我會用帶有些微粗度的筆進行上色。

臉部周圍

調整臉部周圍。首先把接近髮際部分的陰影加深。把原本的陰影留在深色陰影和基色的邊界之間，使陰影部分形成「深色陰影～原始陰影～基色」的狀態。這種階段性的漸層，會讓色彩的變化變得比較柔和，對比也不容易降低，所以如果沒有不協調感的話，肌膚以外的地方我多半會如此進行。

另外，耳朵的內側、眼皮的上方、上唇的下方、嘴角、下唇等稍微有些陰影的地方，也要將色彩稍微調暗。

腹部

貼身背心的陰影部分有穿透的光，所以上方要增加亮度。

明亮部位和陰暗部位的邊界要稍微加深，強調陰暗部分。只要讓邊界特別鮮明，就可以表現出強光照射的現象。這種陰影的邊界就是所謂的動畫上色方式。另外，陰影部分要加入較多的色影變化或筆跡等資訊，明亮的部位就當作死白的一種，並維持原本的單純色調。

上半身

進行上半身的調整。增加地板刷的陰影後，也要順便調整手～手臂周圍的陰影。要注意讓最明亮部分的線條清楚可見。

因為胸部周圍的左側被手遮住，所以要增強來自右方的光線，增加立體性的陰影。這個時候，要注意身體的立體中心線。

另外，鎖骨和手肘等內側的線稿的尾端，要用橡皮擦稍微抹除，使線條更加柔和。

添加深色作為陰影時，如果暗色延伸太多，恐怕會使陰影顯得暗沉，所以不應該隨便增加，只要塗抹必要部位即可（尤其是肌膚部分更要注意）。陰暗的部位終究只是用來增減強弱。

腳

大腿部分要加上較深的陰影，作為裙子的陰影。上色時要注意腳部呈圓筒狀的立體感，還要將腳的內側模糊化，藉此盡可能表現出腳的深度。另外，膝蓋要以宛如塗抹球體表面般的方式進行上色。小腿有骨頭突出的堅硬感，所以要沿著該部位留下亮度。

尤其是膝蓋和小腿部分，應該要改變色彩的濃度營造出立體感，而不是直接加上某些陰影。在這種平滑的色調變化中，概略來說，明亮或偏黃的部分比較容易出現在外側，所以配色的時候也要注意這個部分。

腳的底部希望表現出因散光而顯得明亮的感覺,所以上部的色彩要調暗,腳下則要表現得明亮一些。在圖像當中,明亮、陰暗是相對性的色彩,所以希望將某部位畫得明亮時,只要讓該部位的周圍變暗,就能夠做出明暗的表現。這樣就不需要胡亂加亮,增加色彩的幅度,繪製出更具一致性的完稿。

紅暈的增加

在臉頰及手腕、膝蓋等關節部分增加紅暈。從希望增加紅暈的部位摘取色彩,選擇略微偏紅的色彩後進行上色。色環上挪移10度左右的位置多半都是偏紅的色彩。

臉頰就加上淡淡的圓潤感。如果是笑容的話,臉頰的位置會稍微往上,所以只要把紅暈的中心移到外眼角的略下方,笑容就會更顯可愛。這個也要直接塗抹在相同的圖層上,所以只要設定得太紅或是過於延伸,就會和原本的色彩混合在一起。另外,還要摘取附近的膚色,讓色彩混合在線稿上,使線條更顯柔和。

右邊的人物也要採用相同的步驟,加上肌膚的陰影(因為光照的部分比左邊的人物多,所以要留下較多的基色)。

最後,一邊檢視整體,一邊重新對肌膚圖層進行下列的調整。

・Brightness:－11

・Contrast:＋11

・Color Deepen:－6

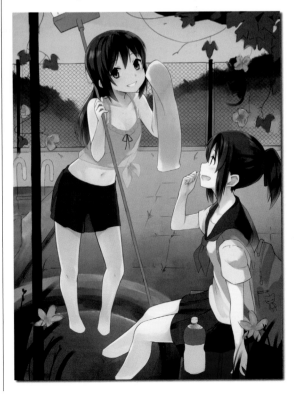

 服裝的上色

<div align="right">調整</div>

開始進行服裝的上色之前，為了讓色調與其他的部分一致，要利用濾鏡加以調整。在此，為了與其他的部分相符，將顏色稍微調深且暗一點，提高對比。

把貼身背心部分和基色合併於陰影圖層，進行下列的調整。

- Brightness：－ 11
- Contrast：＋ 36
- Color Deepen：＋ 11
- Hue：＋ 25

其他部分也要合併，並進行下列的調整。

- Brightness：－ 9
- Contrast：＋ 23
- Color Deepen：－ 13

另外，右邊人物的緞帶忘了上色，所以重新畫上了紅色。

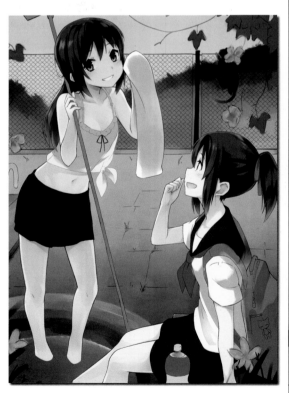

使用的色彩

貼身背心		R255／G236／B231
貼身背心（陰影）		R206／G179／B169
裙子、衣領		R075／G051／B055
裙子、衣領（陰影）		R035／G016／B029
制服上衣		R255／G254／B236
制服上衣（陰影）		R200／G185／B180
緞帶		R161／G049／B050

陰影的調整：貼身背心

首先先從貼身背心開始進行調整。沿著布料的動向，增加陰影和明亮部分。一邊在陰影圖層上方混入基色，一邊進行上色，藉此一邊調整微妙的中間色調，一邊進行上色（其他服裝也要利用這種方法進行）。

相反地，想要變得明亮的部分，則要用橡皮擦抹除色彩來表現。

使用的色彩

貼身背心（深色陰影）		R172／G138／B130

陰影的調整：裙子

接著，塗抹裙子的深色部分。調整陰影，使緊貼著肌膚的地方與肌膚的陰影自然銜接，表現出自然且輕柔的裙褶。沒有直接照射到光線的部分，也要從上方重疊塗上基色。透光的部分要注意到腳的輪廓，要帶點模糊的感覺，不要太過於鮮明。其他部分也要注意布料的濕潤感，增加較多的模糊。

陰影的調整：毛巾

重新繪製左邊人物拿著的毛巾。

把周圍的色彩混進主要線條，利用較粗的筆概略塗上陰影，避免陰影太過於醒目後，解除基本圖層的Preserve Opacity，利用較粗的筆重新調整輪廓。

陰影的調整：其他

接著，調整水手服的上衣或領巾、背包等還沒有上色的部分。

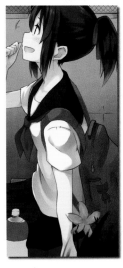

之前的打底上色作業中曾經提過，服裝用的圖層不需要區分色彩，要以單一圖層進行管理。因此，上色之後，裙子和水手領的黑色會混合在一起，這種方式有助於整體的一致感，所以要持續混合上色，直到色彩均勻為止。另外，基於與裙子相同的理由，背包銜接椅子的部分，要混上椅子的顏色。緞帶的色彩顯得太過鮮豔，所以要將色彩調暗，使緞帶不那麼搶眼。

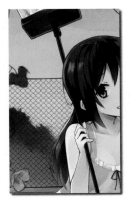

在這之前都沒有進行地板刷的上色，所以要在相同圖層進行上色。從地板刷附近的頭髮摘取較深的色彩，以殘留邊緣的感覺進行上色。陰影和基色的邊界要呈現直線，藉此表現出物體的堅硬感。前端部分則要沿著面留下筆跡，做出刷子的質感。

使 用 的 色 彩

| 地板刷 | ■■■■ | R059／G025／B025 |

環境光｜線條

進行服裝上色的完稿，注意環境光，增加色彩的變化。在陰影圖層的上方增加〔Mode〕設定為〔Luminosity〕的圖層，摘取夕陽的色彩後，進行上色。

使用的色彩		
夕陽		R255/G237/B151

> 只要把Luminosity圖層上的色彩模糊化，色彩就會自然產生黃色～橘色的色相變化，因此對範例般具有強光的場景來說，是相當珍貴的作法。

最後，摘取衣服上的白色，在陰影圖層上方增加Normal圖層後，增加制服的線條。畫好之後，將該圖層的Opacity設定為50%，使線條色彩和其他色彩相融合。

以上，人物周圍的上色就算完成了。

在地板刷的各個部分加上鮮明的邊緣，強調邊緣輪廓。其他的服裝部分則要採用較寬廣的模糊，表現出光繞射至前方的柔和光線。除此之外，大腿～裙子的邊界也要加上色彩，使色彩的變化更顯柔和。另外，領巾的前端也要加上色彩，做出色彩的變化。裙子和領巾的色彩要淡一些，可以順便表現出布料的輕薄度。

概略加上色彩之後，加上亮度補正，避免色彩變化過大。

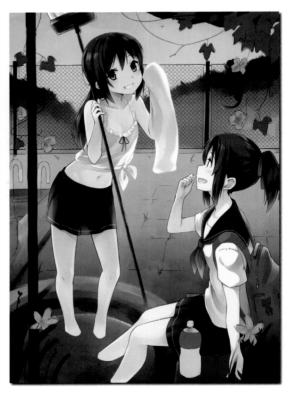

Step 04

背景的上色

為了突顯人物，接下來要進行背景的添繪。因為插圖是以人物為主，
所以進行背景上色時要多做考量，避免背景影響到人物。

 上 色 前 的 調 整

變更成更粗的紋理

開始進行上色之前，為了更進一步區分背景和人
物，所以這裡只把背景上的紋理更換成與人物不同的
粗糙水彩紋理。

背景和人物之間產生些許變化之後，就可以讓想確
認的部位更加明確。就區分人物和背景的方法來說，
做出明度差或飽和度差也是一種方法，但因為這次要
畫的是環境光的插圖，很難自然做出明度差或飽和度
差，所以就採用了紋理來加以區分人物和背景。

 近 景

寶特瓶

首先，從銜接於人物的地方開始進行上色。一邊調
整寶特瓶的形狀，一邊直接把陰影塗在相同圖層。寶
特瓶是透明的材質，為了表現出附近的物品映照在上
頭，或者是宛如透明般的感覺，這裡要摘取裙子的色
彩，使用於陰影。

之後，進行下列般的調整，提高對比，做出無機物
般的感覺。

· Brightness：－ 12

· Contrast：＋ 39

· Color Deepen：－ 31

使用的色彩

寶特瓶標籤 ███ R063／G051／B087

長凳

接著，在上方增加〔Luminosity〕模式的圖層，摘取夕陽的色彩，畫出邊緣和水面。水面就在適當位置畫出水平般的填色即可。寶特瓶的邊緣只要留下陰暗部分，就可以自然形成容器的厚度。實際的寶特瓶材質很薄，所以這樣的表現或許有點不合實際，但這也算是種誇張的表現。右下部分要刻意加亮，表現出光線穿透水面射入瓶底的情況。

接著進行長凳的上色。首先，從前方的草摘取色彩，一邊增加深色陰影，一邊調整陰影的形狀。最後，調降對比，使畫面的邊緣不那麼顯眼。

利用橡皮擦抹除水面中央的白色填色，表現出水的透明感。嚴格來說，寶特瓶內的水會因為表面張力的關係，而形成邊緣部分略微上揚的平滑曲線。因此，邊緣的周邊會因為光的反射而變得閃閃發亮。當然，在平常的情況下，那種曲線似乎沒有那麼顯著，所以這也算是一種插畫性的誇張表現。

最後，再利用 Filter 加以調整，使色彩相融合。

> 因為不希望為了細部留下圖層，而浪費記憶體，所以最後我會把Luminosity圖層和基底合併。

增加光照射的部分。在此也要增加〔Luminosity〕模式的圖層，摘取夕陽的色彩後，進行上色。把長凳的左側邊緣，還有透過寶特瓶的水的光線加亮。水面的晃動及寶特瓶的凹凸會影響穿透光的形狀，所以要利用橡皮擦隨機抹除或展延色彩，做出略呈不均的現象。

寶特瓶呈現複雜形狀，瓶身也會有光線穿過，所以瓶身部分也要增加明亮的部分，並且利用 Filter 調整色彩，使明亮處和色彩相融合。

游泳池

接著，進行腳下的泳池和水窪等銜接位置的上色。

先粗略畫出以腳下為中心的同心圓，作為繪製波紋的事前準備。另外，與水面銜接的肌膚要略微模糊化，使銜接部位不會太過顯眼。

最後，調降飽和度，使亮度和周遭的色彩相融合，並把增加的圖層加以合併。

地板

泳池邊緣的地板要提高對比，使其與其他部分相融合。

- Brightness：＋7
- Contrast：＋39
- Color Deepen：－18

摘取接近膚色的色彩，畫出水裡的腳。筆觸要沿著上述的同心圓移動。因為希望讓波紋略呈鮮明，所以要在上方增加〔Normal〕模式的圖層，進行上色，並且將Opacity設定為50%，讓腳和波紋混合在一起。

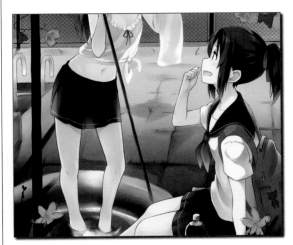

另外，還要把磁磚的溝，以及殘留水痕的色彩調暗。

增加〔Luminosity〕模式的圖層，製作明亮的部位。以光穿過腳縫間的感覺，沿著同心圓重覆進行描繪或刪除，加以調整亮部。適當保留全黑的部位，提高對比之後，就能夠表現出水面般的感覺。

使用的色彩

地板		R255／G190／B132
地板（陰影）		R114／G059／B035

接著，增加圍欄的陰影。複製圍欄的線稿後，將複製的圍欄任意變形（Ctrl＋T）成如畫面般的形狀，設定成〔Multiply〕模式後，加以重疊。

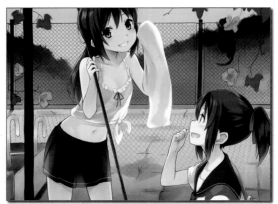

為了節省記憶體，建議先把因為變形而超出畫面的部分刪除。只要在該圖層進行全選（Ctrl＋A）複製後，再重新貼上，就能夠刪除畫面以外的資訊，所以只要把複製的原始圖層刪除就沒問題了。

進一步在其上方增加圖層並設定Clipping Group，與剛才的Multiply圖層進行剪裁（Clipping）。將這個新增圖層填滿白色，遮罩欲刪除的圍欄陰影部分。

建立〔Luminosity〕的圖層，並利用夕陽的色彩增加明亮部位。在此要加亮圍欄的柱子和水窪。調整色調之後，地板的部分就完成了。

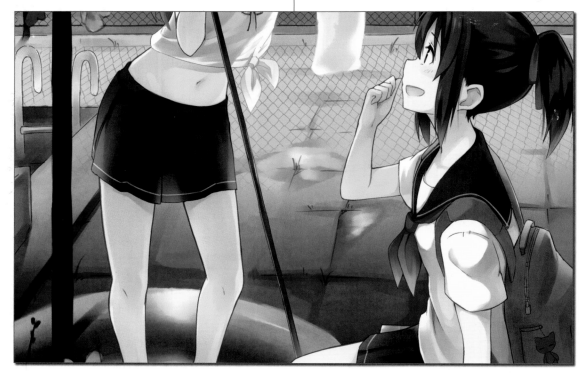

 遠 景

後方

繪製後方的高山部分。利用較粗的筆刷進行上色，畫出宛如許多樹木重疊般的感覺。因為是遠景，所以不需要畫得太過細微，只要概略畫出色彩變化即可。

使 用 的 色 彩		
後方的樹木	■	R074／G034／B017

雲

新增雲專用的圖層，摘取周圍的色彩，粗略畫出宛如朝水平方向展延般的雲朵基底。

利用夕陽的色彩，在〔Luminosity〕模式的圖層繪製明亮的部位。光源（夕陽）位在雲的下方，所以要將雲的下方加亮。

使 用 的 色 彩		
雲（基底）	■	R098／G061／B041
雲（亮部）	□	R255／G236／B146

雲要避免妨礙到臉部周圍的視覺，而且因為是遠景，所以也不需要太過明顯，因此要將雲的圖層Opacity設定為50％。

天空

在雲的圖層上方、高山圖層的下方增加〔Luminosity〕模式的圖層，沿著山脈加上夕陽的色彩。因為圖層放置在高山圖層的下方，所以可以放心上色，不用擔心超出範圍。強調輪廓，展現出強烈的光線之後，插圖的遠近感就會隨之展現出來。

感覺圍欄的線稿色彩似乎比天空來得深，所以要把夕陽的色彩混進線稿，把色彩調整得不那麼醒目。

 前 景

前景的完稿

　　最後是前景的樹葉和花朵形狀的完稿。因為預定在最後做出略微模糊的感覺，同時也順便減輕記憶體的負擔，前景部分要先把圖層合併，再利用Filter提高對比。

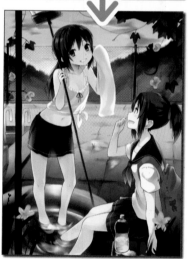

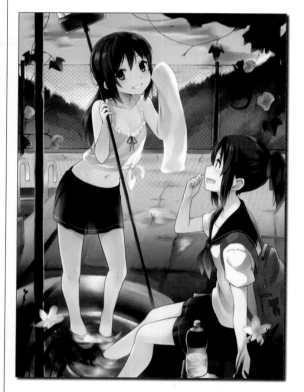

　　增加夕陽的色彩，藉此加上些許色彩變化。設定Preserve Opacity後，摘取夕陽的色彩，直接在相同圖層進行上色。

　　增加〔Luminosity〕圖層，利用夕陽的色彩繪製明亮部位。由於花變得格外醒目會很奇怪，因此要利用周圍的色彩套用Multiply，使亮度變暗。另外，頭上的花比較接近人物，會產生視覺妨礙，所以要稍微挪移。

　　以上，基本的上色作業全都完成了。

使 用 的 色 彩		
花		R139／G135／B189
樹葉		R065／G076／B052

Step 05

效果

再加上環境光及攝影性表現的同時，還要增加效果處理。由於是難得的特殊環境光場景，因此本章節也會順便加上一些介紹內容。

環 境 光 的 效 果

夕陽的強烈亮光

在彙整上色圖層的資料夾上方建立〔Luminosity〕模式的圖層，利用夕陽的色彩進行整體的上色。根據夕陽的強烈亮光，讓邊緣強烈發亮，或是把光配置在右邊人物的前面。

變更線稿的色彩

變更線稿的色彩，使得色彩更為調和。在此，利用Filter把線稿稍微加深之後，為避免與背景銜接的輪廓以外太過醒目，要摘取附近的色彩，混入降低飽和度的色彩。

使 用 的 色 彩

線稿　　　　　　　　　　■■■　R112／G066／B037

 ## 攝影性的效果

漏光　眩光

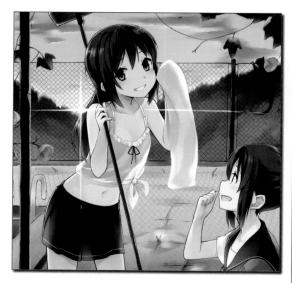

加上數位相機所產生的一種雜訊「漏光」。把相機所產生的現象加進插畫，有助於插圖氣氛的營造。

為了加入漏光，首先要在最上層建立〔Luminosity〕模式的圖層。這種現象與插畫的立體感、或是效果的下方會有什麼等毫無關係，所以要在最上方進行配置，使效果統一套用在畫面上。

因為太陽位在左邊人物的背後，所以要以這裡為起點，畫出細細的線條。正常來說，線條應該會被人物覆蓋，或者是延伸至畫面邊緣，但如果範圍太大，會造成視覺妨礙，所以要加以省略，進行適當的刪除。

> 概略來說，之所以會產生所謂的漏光，是因為強烈光線進入數位相機的感應器時，也會對撿測光線的光偵測器周圍的光偵測器造成影響。所產生的漏光有縱向也有橫向，主要依感應器的結構而有不同，但這裡則因為構圖的關係而畫了縱橫兩種漏光。

接著，增加所謂的「眩光」效果。進一步在漏光的上方增加〔Luminosity〕模式的圖層。另外，先暫時把漏光的圖層恢復成 Normal 圖層，摘取調整後的色彩。

以太陽為中心，畫出交叉般的4條線條後，用橡皮擦抹除前端，加以修整線條。

> 照相機的鏡頭上有多個板所形成的圓形，或是名為「光攔」的多角形機構，照相機就是利用這樣的機構來調整進入感應器的光量。拍攝照片時，光攔的邊緣遭遇強烈光線後，光線就會越過光攔，迂迴繞入內部（衍射現象），宛如從邊緣的角漏出般的光線擴散，就會出現在照片上。這種現象就稱為眩光。這裡是以八角形來表現較常見的光攔形狀，所以就以產生其結果的太陽作為起點，畫出朝8個方向延伸的光線。

同樣地，因為推測強烈的光線也會在寶特瓶及游泳池的邊緣產生反射，所以就畫出了類似的光線線條。

另外，雖然和眩光有些不同，不過，晃動水面所產生的反射光，也要使用這個圖層，在腳下增加光線。畫的時候要注意已經畫好的波紋方向，粗略地描繪，由於水面的光線比較隨機，肌膚也呈現曲面，所以形狀不需太過拘泥，適當即可。

鬼影

最後，增加被稱為「鬼影」的現象。增加繪製鬼影用的〔Luminosity〕圖層，在太陽和畫面的中央上方，增加大小及色彩不同的圓形。

所謂的鬼影是，光線射入照相機的鏡頭時，在鏡頭內部產生多重反射，進而引起的現象。遇強烈光線時，這種現象更是顯著。同時，在鏡頭內反射的大小光圈，就會出現在照片上。另外，光線穿過鏡頭時，有些色彩會因為曲折角略有不同的關係，鬼影的色彩會有一些落差。同時，產生鬼影的位置，會在強烈光源與畫面中心的延伸處。

最後，加上宛如框起整個畫面一般的較大鬼影。

效果的增加完成。插畫已經大致完成了。

Step 06

完稿

最後重新檢視整體，同時進行微調與色調調整，進行最後完稿。

整 體 性 修 正

前景模糊

　　合併前景用的上色圖層和線稿圖層，並且只將該部分輸出成維持透明度的 PNG 檔，在 Photoshop 中，套用上 5px 的〔高斯模糊〕後進行圖片更換。

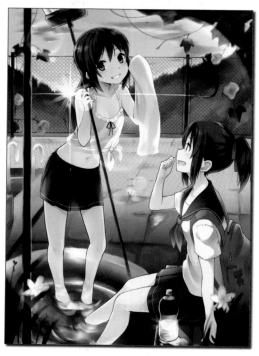

線稿、上色修正

　　為避免作為參考線所畫的線稿太過醒目，要將該部分的線條淡化，或是刪掉不會影響構圖的線稿。

其他

　　其他部分依照下列觀點進行確認與修正。

- 增加頭髮和水的亮光
- 刪除不需要的線稿，或是將不明顯的部分加粗
- 若不滿意表情的話，就從線稿重新修正
- 重新檢視各配色

 調 整

光暈效果的處理

繪圖作業的最後階段，要利用Photoahop進行色調調整。將所有圖層合併，以PSD格式輸出後，以Photoshop重新開啟檔案。

全選（Ctrl＋A）開啟的影像後進行複製，並以新圖層貼上。選擇〔影像〕→〔調整〕→〔色階〕，把輸入色階左邊的滑桿拖拉至230左右，套用上效果。這樣一來，肌膚等特別明亮的部分就會變得格外地黑。

接著繼續選擇〔濾鏡〕→〔模糊〕→〔高斯模糊〕，把模糊效果套用在這個圖層（〔強度〕設定為27px左右）。接著，把這個圖層的模式設定為〔濾色〕後，就只有明亮的部位會呈現出宛如滲色般的效果，添加了自然的柔和度。

如果維持現狀的話，效果會顯得過於強烈，所以要調降不透明度，調整效果的強度。一邊進行整體的縮放檢視，一邊調整不透明度，直到線稿達到清晰的程度，這裡是將不透明度設定為20%。

漸層

在這個階段中，要在畫面整體加上平滑的色調變化，做出更柔和的表現。首先，新增一個〔覆蓋〕模式的圖層。在這個圖層上套用左上延伸至右下的傾斜漸層。覆蓋模式會因正中央的灰色而失去效果，所以要在這附近進行調整，以避免出現過於極端的變色，色相就採用夕陽環境光的橘～黃色。

 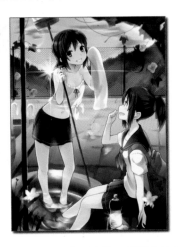

雖然是相當細微的變化，但套用之後，畫面內的色彩幅度就會增加，使畫面更顯柔和。

色彩平衡

接著，利用色彩平衡功能，使整體的色相產生些許變化，藉此找尋更加適合的色相。選擇〔圖層〕→〔新增調整圖層〕→〔色彩平衡〕，藉此新增色彩平衡的調整圖層。一邊檢視整體，一邊拖曳各滑桿，進行色相的調整。調整時要注意夕陽的部分，往紅色方向移9（＋9）、往黃色方向移1（－1）。

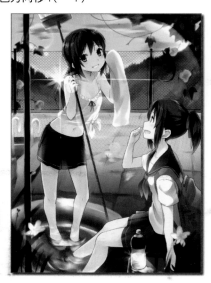

畫面邊緣模糊

前面增加了各式各樣的攝影性效果，所以這裡還要在畫面邊緣加上鏡頭的失真效果。可是，適當的誇張表現才是最基本的態度，所以這裡只在畫面邊緣加上少許的模糊而已。

複製作為基底的原始圖層，並將複製的圖層放在基底的上方。接著，套用10px的〔高斯模糊〕。接著，選擇〔遮色片〕→〔圖層遮色片〕，使用圓形的漸層工具，在畫面的中央剪裁出遮罩。這樣一來，就只有畫面邊緣會留下模糊效果，人物周邊都會維持鮮明，所以就能夠明確傳達欲表達的主題。

圖層的不透明度要調降至50％，以避免模糊效果太過強烈。

模糊圖層的色相調整

由於鏡頭邊緣也會產生色彩偏差，因此這裡也要加上那樣的感覺。這次把模糊圖層調整如下列般，往紫色方向進行挪移。畫面邊緣變色之後，也能夠產生讓人物更加醒目的效果。

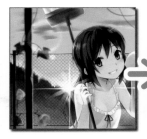

曲線

最後，使用曲線來調整插畫整體的對比。選擇〔圖層〕→〔新增調整圖層〕→〔曲線〕，在最上方建立曲線圖層。

在這裡，要讓陰暗的部分維持陰暗，僅針對明亮的部分提高對比。這樣一來，在畫面整體的對比提高的同時，膚色也會變得更加漂亮。

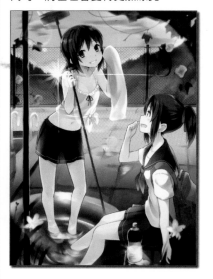

Column
對比也能利用單色加以確認

整體的對比不要只單靠色相進行調整，單色也能夠確認對比。選擇〔圖層〕→〔新增調整圖層〕→〔色版混合器〕，並勾選單色的核取方塊，就可以將圖層單色化。

 最終調整

返回SAI調整

　　經過上述作業後，整張插畫已經算是完成了，但因為之後仍發現了部分問題，所以我又再次返回SAI，進行了下列幾點的微調。

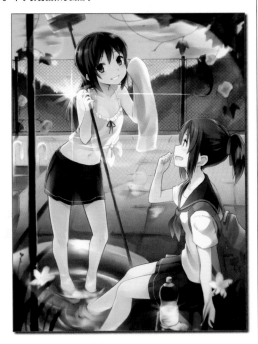

· 修正圍欄鐵網消失的部分

· 在人物的上方套用填色覆蓋，稍微加暗畫面

· 在頭髮邊緣增加濾色，使邊緣更柔和

· 增加波紋

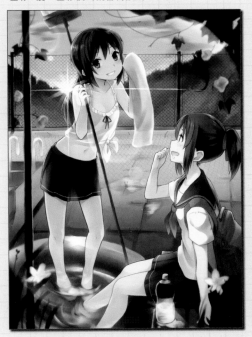

完成

完成上述步驟後，插畫就完成了。

　　這次基於章節分段的情況，盡可能依照各部位依序做了說明，但平常我都是從視線所及部分開始進行作業。感覺這次似乎是把未能自然描繪的部分，全都塞

到最後的步驟。插畫是多少帶些變化、抽象化的作品，所以繪畫的方式也會因人而異，不過，如果我個人所採用的方法，可以多少讓大家作為參考，那將是我最大的榮幸。

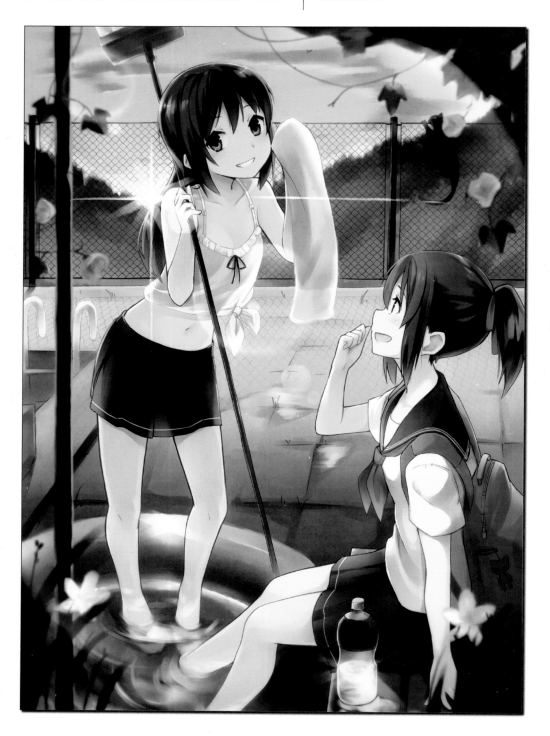

Chapter 3
運用紋理的上色技巧

Author：泉彩
Tool：SAI

Overview
運用紋理的上色技巧

本章的範例

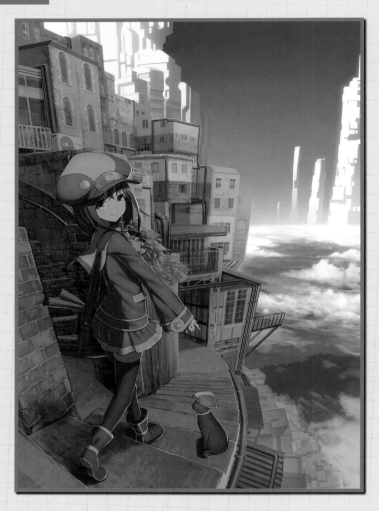

主要的使用軟體：**SAI**

第3章將以空中都市的插畫為範例，為大家解說運用紋理的上色技巧。

在本章中將從空中都市的背景開始進行上色。除了解說粗略上色階段中的分區上色方法及遠近感的呈現方式之外，還要針對本章的特色，也就是張貼紋理，一邊活用其質感和形狀，一邊介紹細部上色的技法。

另外，人物方面則要使用自訂筆刷，以無光澤的質感進行上色，而不使用紋理。只要像這樣，改變背景和人物的上色方式，就能夠繪製出動畫般的作品。由於是各不相同的手法，因此使用其他上色方式的人，應該也能夠加以參考。

繪製流程

Step 01
粗略上色
➡p102

Step 02
背景的上色
➡p108

Step 03
人物的上色
➡p117

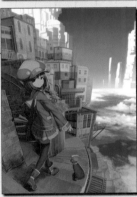

Step 04
完稿
➡p123

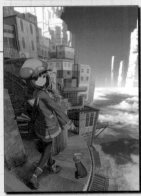

〈畫家介紹〉

泉彩
いずみ さい

初次見面，我是泉彩。
目前從事自由插畫家的工作！
雖是初出茅廬的畫家，不過參與的活動相當多！
在這次上色教學的編寫工作中，
或許還有很多不盡完善的地方，
但仍希望能為大家盡上一份心力。
還請多多指教！

〈作畫資歷〉
5年

〈個人網站〉
http://syakugan100.nlog.fc2.com/
pixivID：228078
Twitter：@AC＿＿＿

〈活動資訊〉
從事遊戲的原畫及主要人物設計等工作。

〈使用軟體〉
SAI（主要）
Photoshop CS6（調整＆完稿＆加工）

〈製作環境〉
OS：Windows 7
記憶體：16GB
顯示器：LG 21吋顯示器（雙螢幕）
繪圖板：Wacom Intuos5
其他：作業用BGM（遊戲、動畫、電影的原聲帶）

〈受影響／喜歡的作家（省略稱謂）〉
男鹿和雄、新海誠等作家

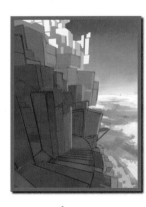

Step 01

粗略上色

從草稿狀態開始進行概略的分區上色和粗略上色，
一邊檢視整體的明暗和色彩的協調性，
一邊奠定插畫的形象。

分區上色

草稿

本書的解說是以上色為主，所以就從草稿完成的狀態開始。這次是以大型的空中都市為形象的插畫。

我個人的作法是先從背景開始進行上色。因此，在繪製草稿時，我會先把人物畫在不同於背景的另一個圖層上。一開始要先隱藏人物的圖層後，再開始進行作業。

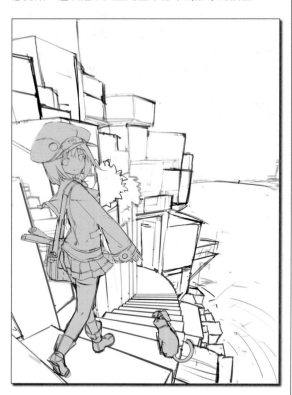

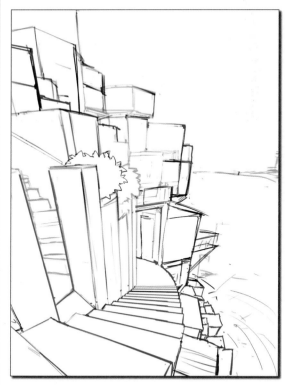

除了把草稿的圖層放在最上層之外，圖層分割不需太過嚴謹，就以依序重疊上新圖層，以從上方塗滿下去的感覺進行作業。

視距離用色彩區分

首先，依照近景、中景、遠景概略地將背景用色彩區分。距離越近，色彩就越深；距離越遠，色彩就越淡。

在草稿中，遠景部分並沒有描繪輪廓，所以在此要一邊分區上色，一邊調整形狀或面積。使用方型筆筆刷進行填色。如果行有餘力，也置入遠景、中景、近景的中間色彩。

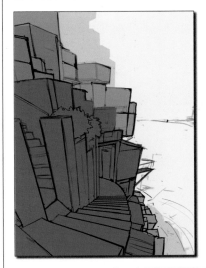

在此用色彩區分時，也要順便調整背景整體的明暗協調性。這張插畫是以空中都市的陰影為構圖，所以建築物幾乎都在陰影當中。

色彩取得最適當的協調性之後，就可以進入下一個步驟。

使用的色彩

近景		R076／G094／B116
中景		R129／G144／B165
遠景		R185／G197／B219
天空		R226／G236／B248

Column

本章節使用的筆刷

右列是本章節所使用的自訂筆刷。濃度和最小尺寸要依照上色的部分進行調整。

方形鉛筆筆刷

Normal
Size　x 1.0　3.0
Min Size　100%
Density　100
Square Bristle　100
(no texture)　95
Advanced Settings
Quality　1 (Fastest)
Edge Hardness　0
Min Density　0
Max Dens Prs.　100%
Hard <-> Soft　100
Press: □ Dens ☑ Size Blend

方形筆筆刷

Normal
Size　x 1.0　245.0
Min Size　100%
Density　100
Square Bristle　100
(no texture)　95
Blending　0
Dilution　0
Persistence　0
□ Keep Opacity
Advanced Settings
Quality　3
Edge Hardness　0
Min Density　0
Max Dens Prs.　100%
Hard <-> Soft　100
Press: ☑ Dens ☑ Size ☑ Blend

平筆筆刷

Normal
Size　x 1.0　24.0
Min Size　100%
Density　100
Flat Bristle　100
(no texture)　95
Blending　0
Dilution　0
Persistence　0
□ Keep Opacity
Advanced Settings
Quality　3
Edge Hardness　0
Min Density　0
Max Dens Prs.　100%
Hard <-> Soft　100
Press: ☑ Dens ☑ Size ☑ Blend

擴散筆刷

Normal
Size　x 1.0　420.0
Min Size　100%
Density　100
Spread　100
(no texture)　95
Blending　0
Dilution　0
Persistence　0
□ Keep Opacity
Advanced Settings
Quality　3
Edge Hardness　0
Min Density　0
Max Dens Prs.　100%
Hard <-> Soft　100
Press: ☑ Dens ☑ Size ☑ Blend

 粗略上色

天空的粗略上色

　　此次將從天空開始進行上色。在此張插圖中，採用了太陽光反射在雲朵上的設定，所以只要先完成天空和雲朵的上色，之後進行建築物的上色時，就比較容易掌握光源。

　　天空會隨著接近水平線而越來越明亮，因此從上方到水平線要利用平筆筆刷一邊加上筆觸，一邊繪製出漸層。

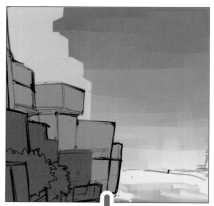

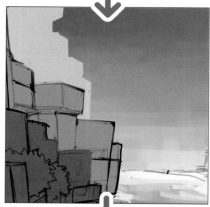

　　如果只是單純地提高明度，漸層後的色彩會顯得單調沒有變化，所以要一邊將色相往水藍色方向調整，一邊進行上色。

使用的色彩

天空1	R075/G115/B177
天空2	R091/G159/B194
天空3	R188/G236/B248

　　下半部的天空，與其說是天空，還不如說是大海來得比較正確，所以漸層的強弱不需要比照上半部的天空處理（上半部的天空是由大氣層所形成的漸層，所以倒映著大海的下半部天空就沒有必要加上那樣的漸層）。

雲朵也要加上色彩。光照射到的雲朵部分塗上白色，陰影則塗上介於白色和藍色之間的色彩。順道一提，這張插畫是由歪斜的透視視角所構成的，所以要照著那個，一邊調整筆刷的方向和大小，一邊進行上色。

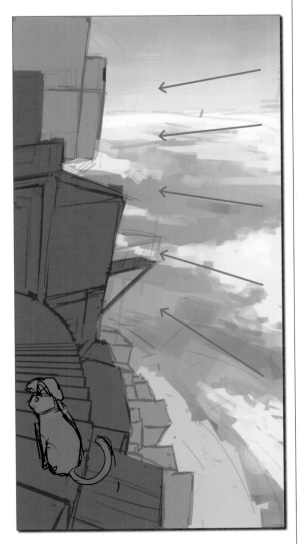

藉此上下部分都完成了天空的粗略上色，色彩的明暗形象更為清楚了。

建築物的粗略上色

接著進行建築物的粗略上色。首先，從近景開始上色。從天空部分摘取比較明亮的色彩，塗抹在照射到光線的部分，上色時要一邊注意立體感。光照射的方向和強弱會因場所的不同而產生差異，所以要視情況增減色彩濃度。

中景和遠景的底色太過明亮，所以要在形成陰影的部分加上色彩。這個部分只要依照插畫的形象，隨機應變地靈活上色即可。

使 用 的 色 彩		
近景（明亮）		R137／G156／B171
中景（陰影）		R117／G135／B157
遠景（陰影）		R123／G159／B185

到目前為止，天空和建築物的粗略上色都完成了。明暗和遠近的協調性也已經可以大致掌握。

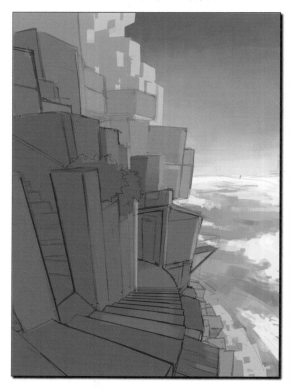

Column
空氣遠近法

　在空氣中，位在遠景的物件會略偏藍色，趨近於天空的色彩，近景的物件則能夠清楚看出物件的色彩。這裡便是運用這種理論，而採用比天空略淡的藍色來進行遠景的上色，使遠景能夠融入其中。這樣一來，就能夠表現出背景的遠近感。這種上色手法就稱為「空氣遠近法」。

形象調整

　由於整體的色彩偏向藍色系，會讓整體的色調顯得貧乏單調，因此在這裡建立了新圖層，並且把圖層設定成「Overlay」模式，在雲朵部分加上了粉紅色。

　接著，在上半部的遠景建築物上有強烈光線照著，畫出偏白的感覺。色彩使用了與藍色相反的黃色系，藉此就能增加畫面整體的色彩數量和色彩幅度，使整體的視覺更加好看。

使用的色彩 -

遠景（明亮） ⬜ R255／G255／B219

- -

　這部分其實是以嘗試的方式一邊進行上色。每當我覺得插畫的色彩略顯單調時，我就會增加效果，或是建立新圖層進行添繪，嘗試各種不同的方式，藉此找出最接近的形象。

好好地調整形狀之後，顯示人物圖層，確認整體的協調性。

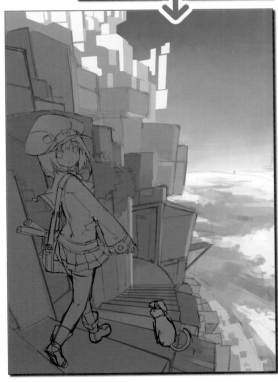

加上近景的基色

目前的狀況已經可以大略看出明暗協調了，所以接下來要進行基色的上色。可是，這裡只進行近景的上色。特別是因為遠景整體偏向與天空背景融合的藍色，所以如果再加上色彩，就會顯得太過突兀。

這次打算營造出老舊街道的氛圍，所以色彩的挑選就以茶色系為中心。

這樣一來，粗略上色便完成了。

使 用 的 色 彩

近影1		R095／G079／B089
近影2		R108／G098／B106
近影3		R071／G089／B135

Step 02

背景的上色

整體的形象奠定之後，從背景開始進行上色。
在此，一邊活用紋理一邊解說完成的方法。

貼 上 紋 理

利用紋理的形象製作

就我個人來說，諸如建築物的質感等都是採用貼上
作為基色的紋理，然後在其上方進行上色或細部描繪
的方法。所以，首先要先進行基色紋理的張貼。

這次使用的紋理，是從國外的「CGTextures」紋理
網站所下載回來的紋理。

● CGTextures
http://cgtextures.com/

為了更貼近自己想要的形象，各式各樣的紋理要先
剪裁之後，再進行張貼。除了配合張貼面的角度把
紋理放大、縮小或變形之外，還可以搭配Overlay、
Multiply等各種不同的圖層合成模式，加以調整紋
理，使紋理的色彩更接近想要的形象。

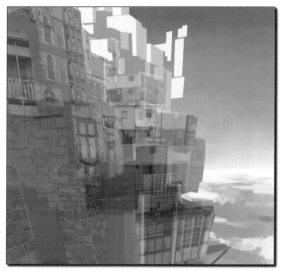

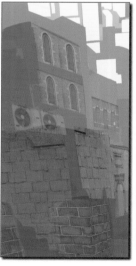

紋理的加工

這次使用的紋理大多是根據照片所製成的紋理,如果直接貼上使用,照片的細緻度就會過多,所以要進一步加工,使其與插畫筆觸能夠更加融合。

加工作業要使用Photoshop進行,從選單選擇〔濾鏡〕→〔濾鏡收藏館〕,使用〔藝術風〕的〔挖剪圖案〕功能。

這裡採用的設定是,〔層級數〕8、〔邊緣簡化度〕0、〔邊緣精確度〕3。

這樣一來,紋理就會被簡化,變得更容易融入插畫中。

粗 略 上 色

中景

在張貼的紋理上方建立新圖層,進行上色。基本上要一邊利用Color Picker摘取顏色,一邊利用方形鉛筆筆刷補足不足的部分,藉此調整物件的形狀。

因紋理重疊而變得複雜的部分,僅留下要活用在插畫上的部分,其他則刪除,並且描繪其他部分。

使 用 的 色 彩

建築物1		R159／G178／B193
建築物1(陰影)		R123／G148／B168
建築物2		R131／G156／B177
建築物2(陰影)		R100／G122／B146

使 用 的 色 彩

建築物3		R173／G183／B195
建築物4		R111／G127／B152

在中景中，主要利用了紋理的色彩和窗戶的形狀。建築物的輪廓要在這個階段重新進行調整。

細節部分就用手繪方式添加。

近景

近景同樣也是採用留下必要的紋理，剩下的部分用手繪補上的方式，但是，細節部分要處理得比中景更為細緻。明亮處和陰影也都不可以省略，都要逐一地加上。

中景部分雖然有些色調，但因為是中景，而且也有形成陰影的部分，所以不可以使用太過鮮豔的色彩。

使用的色彩

| 建築物（牆壁） | | R139／G134／B131 |
| 建築物（窗框） | | R159／G159／B161 |

使用的色彩

| 鐵架 | | R120／G131／B123 |

由紅磚或石頭砌成的建築物，表面就用紋理加以表現，除此之外，還要進一步畫出石塊之間的陰影或照射在輪廓上的光。畫出部分殘缺或變形的感覺，藉此營造出老舊殘破的氛圍。

在上色過程中，因為感覺遠近感似乎不太夠，所以就再利用 Multiply 圖層加上陰影，藉此強調出立體感。

朝向天空的面則要用明亮的色彩加上邊緣，表現出立體感。

最前方的柱子是最顯眼的部分，所以要確實描繪明暗，讓柱子的存在感更加明顯。柱子後面的樓梯和牆面也要仔細描繪。因為牆壁會沿著樓梯而轉彎，所以要修正紋理的線條。

底下的街道

利用方形鉛筆筆刷描繪下方的廣闊街道。這裡不使用紋理，要用 Color Picker 從其他的建築物摘取顏色，同時畫出建築物的屋頂或屋簷。

遠景部分不需畫得太過仔細，只要在陰影部分加上色彩即可。

植物 | 遠景

矮樹籬笆的植物與建築物的紋理相同，同樣使用照片作為基礎，再從其上方增加、填補樹葉或陰影。

完成遠景的街道。大致的色調都已經完成了，接下來就要進入用方形鉛筆筆刷進行細部調整的作業。因為是遠景，所以不要太在意細節，只要畫出大致的形狀就可以了。

使用的色彩

| 樹葉 | | R103／G132／B112 |
| 樹葉（明亮） | | R144／G171／B154 |

天空

天空的作法也跟前面的方式相同，同樣要貼上紋理，製作出相近的形象。

首先，貼上1張較大的天空紋理。

如果直接貼上，透視視角會不太一致，所以要進行修正。先把擠在後方的雲朵重覆貼上。

從前方到後方貼上數朵雲，並配合透視視角的方向進行變形後，再用擴散筆刷將雲朵調合在一起。

以此圖來說，越是往前，其透視的彎曲越強，因此前方這邊要另外貼紋理並變形。

最後利用Multiply圖層降低建築物的陰影。Multiply圖層只會單純地使色彩變暗，所以還要再進一步利用〔Overlay〕模式的圖層，加上藍色。

使 用 的 色 彩

覆蓋（藍色）　　　　　R150／G201／B228

🔵 背景的完稿

增加管路

感覺背景中似乎還欠缺了些什麼，所以在這裡試著增加了水管等管路。使用方形鉛筆筆刷，利用明度較低的色彩製作出輪廓後，再加上明亮的色彩。

照射到最強光線的部分要進一步利用更明亮的色彩加上邊緣。

對比強調

建立新的圖層，增加遠景的陰影，強調對比。套用漸層，讓色彩從左往右逐漸變深。

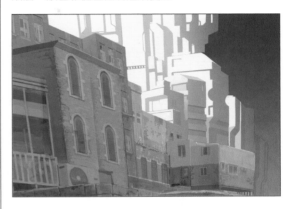

另外，為了強調整體的遠近感，這裡還利用〔Screen〕模式的圖層，在照射到光線的面加上了色彩。

使用的色彩		
管路（基色）	⬛	R046／G062／B078
建築物1（陰影）	⬛	R123／G148／B168
建築物2	⬛	R131／G156／B177

超遠景的建築物

最後,添加了超遠景的建築物。使用方形鉛筆筆刷,以幾乎融入天空般的色彩來畫出建築物的輪廓。

在後方和下半部套用漸層,做出宛如融入天空般的感覺,再進一步利用〔Overlay〕模式的圖層,加上粉紅色的效果。

這樣,背景便完成了。

使 用 的 色 彩		
超遠景(基色)		R066/G120/B180

以白色畫出照射到光的面。

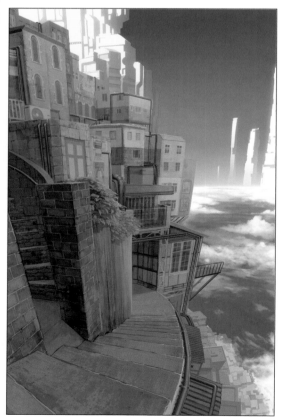

Step 03

人物的上色

在背景的上方，再次顯示人物的線稿圖層，
進行人物的上色。相對於使用紋理的背景，
人物要利用無光澤的上色方式進行上色。

使用於人物上色的筆刷

自訂筆刷設定

在人物的上色中，除了前面所使用的方形筆筆刷之外，還要使用下列2種各別設定的筆刷進行上色。

鉛筆圓形筆刷 （邊緣較硬）	
Normal ▲ ▲ ▲ ■	
Size ☑ x 1.0	3.0
Min Size	0%
Density	100
(simple circle) ☑	20
(no texture) ☑	20
☐ Advanced Settings	
Quality	1 (Fastest) ☑
Edge Hardness	0
Min Density	100
Max Dens Prs.	0%
Hard <-> Soft	100
Press: ☐Dens ☑Size ☐Blend	

鉛筆圓形筆刷 （邊緣模糊寬度較寬）	
Normal ▲ ▲ ▲ ■	
Size ☑ x 1.0	3.0
Min Size	0%
Density	100
(simple circle) ☑	20
(no texture) ☑	20
☐ Advanced Settings	
Quality	1 (Fastest) ☑
Edge Hardness	0
Min Density	100
Max Dens Prs.	0%
Hard <-> Soft	100
Press: ☐Dens ☑Size ☐Blend	

這兩種筆刷都是可以簡單表現無光澤上色的筆刷。

「鉛筆圓形筆刷（邊緣模糊寬度較寬）」會在輪廓產生較多模糊，所以就能像右圖那樣，透過筆壓或透明色的搭配組合，表現出各種不同的質感。

① 單純從筆壓100%的狀態，朝下拉起筆刷的筆觸。

② 希望表現模糊的微妙陰影時使用（筆壓100%）。

③ 從上方和下方畫出筆觸①，並以透明色刪除中央部分。經常使用於衣服的皺褶等部分。

④ 進一步使①的筆觸更加柔和的方法。可以做出皺褶逐漸擴散的表現。

⑤ 利用透明色刪除①的單邊的作法。這種畫法也會用來表現皺褶。

⑥ 進一步利用透明色刪除③，藉此做出柔和的表現。

接著，就要利用上述的筆刷畫法來進行人物的上色。

 ## 基 色 的 區 分 上 色

人物區域的填色

　　首先，利用任意色彩填滿人物的整個區域。就個人的作法來說，我的人物線稿都是採用完全封閉的形式（把輪廓的線連接起來），所以只要利用 Magic Wand 點選線稿的外側，再讓選取範圍反轉，就可以取得人物的大致區域。

　　選好選取範圍後，利用 Bucket 進行填色。

分區上色

　　分別依照各個物件，在塗上基色的圖層上方建立新的圖層，並且在勾選〔Clipping Group〕之後，進行分區上色。

　　由於人物所在的位置是建築物的陰影下方，因此要調整色調以配合背景。

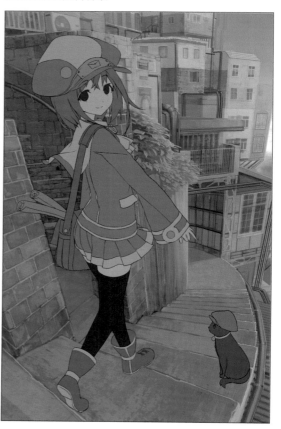

使用的色彩

肌膚	R147／G149／B146
頭髮	R106／G090／B091
服裝 1	R128／G087／B101
服裝 2	R128／G141／B158
膝上襪	R029／G045／B071
鞋子、斜背包	R099／G089／B087

明 暗 的 上 色

陰影

　　陰影要上色在基色圖層上方所建立的Multiply模式
圖層中，且此圖層設定了Clipping Group。首先，使
用鉛筆圓形筆刷（邊緣模糊寬度較寬），畫出大致的陰
影形狀之後，使用筆壓或透明色的消除，製作出細部
的陰影。色彩要使用偏藍的灰色。

　　畫出概略的陰影之後，選取陰影圖層的選取範圍，
同樣以〔Multiply〕模式，在上面建立一個新的圖層，
這次以暗紫色進一步填上陰影。如此就能讓人物的陰
影呈現出整體感。

　　臉部和手等肌膚部分有點陰暗，所以稍微調
整得明亮一些。

亮光

人物輪廓的邊緣部分，要加上天空的反射光。

整體顯得有點偏藍，所以利用〔Overlay〕模式的圖層，把暖色系的色彩填滿至人物全身。

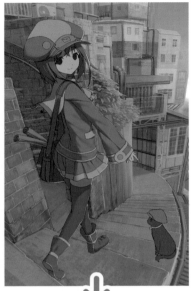

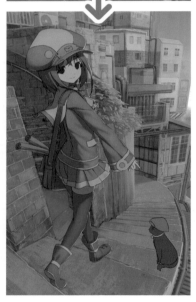

色彩幅度增加後，外觀變得更好看了。

將金屬部分或頭髮的亮光等完成細部的上色。

眼睛 | 臉部的亮光

人物的眼睛要在基色圖層的上方重疊〔Overlay〕模式的圖層，利用方形筆筆刷進行上色。另外，睫毛的部分要塗上暖色系的色彩。

在眼睛加上亮光。

在臉頰加上一點紅暈後，在臉頰和嘴唇加上亮光。

貓同樣也要加上陰影、反射光,以及亮光。

這樣一來,人物的上色便完成了。

使用的色彩		
貓(暗)		R050/G070/B097
貓(亮)		R065/G096/B143

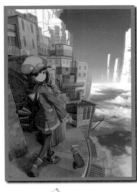

Step 04

完稿

最後，一邊檢視整體，一邊進行完稿。

完 稿

調整人物的位置

最後，調整人物的位置。

因為樓梯和腳的位置不夠精準，顯得很不自然，所以就把左腳往下挪移了一層。

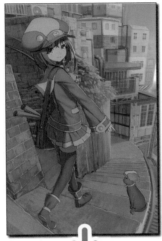

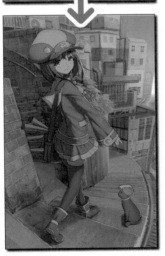

配合移動的人物，利用〔Multiply〕圖層，加上地面的陰影。

利用覆蓋增加色調

為了進一步增加整體的色彩幅度，利用〔Overlay〕圖層在前方這邊塗上寬廣的暖色系色彩。

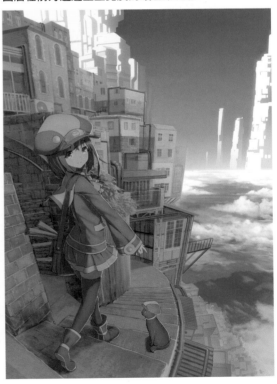

完成

　補上忘記上色或忘記描繪的部分，最後再利用
Photoshop稍微提高整體的對比，即大功告成了。

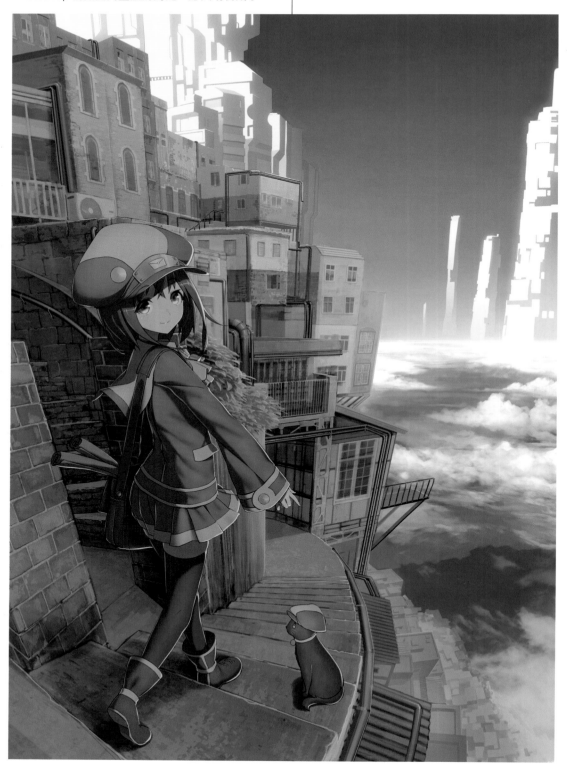

Chapter 4
粉色水彩的上色技巧

Author：しぷっ
Tool：Painter ＋ Photoshop

Overview
粉色水彩的上色技巧

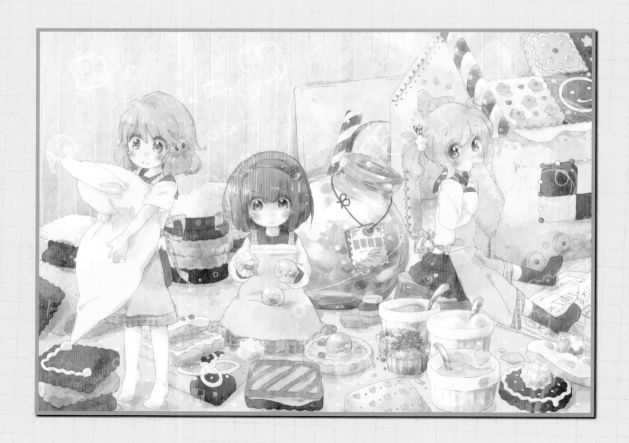

主要的使用軟體：Painter + Photoshop

第4章將介紹以水彩畫風為特徵的上色方法。

本章中主要使用的繪圖軟體「Painter」，簡單來說，就是專門用來重現手繪畫風的軟體。這套軟體實際搭載了各種用來重現畫材筆觸的筆刷，同時也備有為插畫營造手繪質感的各種功能。

本章中將運用Painter的功能，使用紋理與水彩風格的筆刷，描繪出宛如以水彩顏料實際作畫般的水彩風插畫。有關於特別是透過粉色系的使用賦予插畫一致性與資訊量、或是呈現出可愛的表現，將進行重點式解說。另外，就算讀者所使用的是Painter以外的軟

體，只要準備紋理和水彩風格的筆刷，基本上仍舊可以利用相同的上色方式進行上色，所以請務必加以參考。

最近SAI等容易上手的軟體開發、巧妙運用Photoshop畫出沒有半點CG感的手繪風插畫的人也逐漸增加，使得Painter不再像以前那麼炙手可熱，但是，說到手繪風插畫的繪圖軟體，Painter至今仍舊是最佳軟體中的其中一項選擇。如果本章的內容可以讓使用Painter的人，或是正在尋找適合自己的軟體的人帶來一點幫助，那就是我最大的榮幸。

Step 01

關於水彩上色
➡ p128

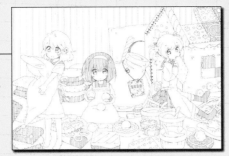

Step 02

人物的上色
➡ p131

Step 03

背景的上色
➡ p148

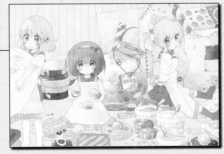

Step 04

加工修正
➡ p154

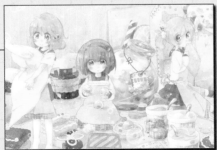

Step 05

完稿
➡ p163

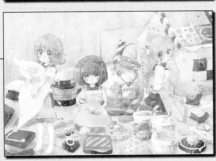

〈畫家介紹〉

しぷっ
Shipuxtu

初次見面，我是しぷっ。
有點拗口的筆名真是有點傷腦筋。
我很喜歡妹妹頭和女巫。
更羨慕勇敢直言
自己喜歡可愛物品和甜食
的女孩子。

〈作畫資歷〉
10 年

〈個人網站〉
http://tttspx.sakura.ne.jp/index2.html
Twitter：@shipuxtu
pixivID：93492

〈活動資訊〉
以團體「toppintetratorten ♪」、
「巫女喫茶とてと」形式參加同人活動。

〈使用軟體〉
Painter 9.5（主要）
Photoshop CS3（影像處理＆完稿）

〈製作環境〉
OS：Windows 7 Home Premium 64bit
記憶體：6GB
顯示器：ASUS MS236H
（23吋寬螢幕 1920×1080 像素）
繪圖板：Wacom Intuos4 Large
其他：Pentel GRAPH 1000 FOR PRO
（自動鉛筆）
三菱鉛筆 Hi-uni 2B
（自動筆心）
SAKURA CRAYPAS FOAM ERASER W
（橡皮擦）

Step 01

關於水彩上色

在沒有特殊上色方法，或精湛技術的情況下，
畫材對上色風格的影響相當大。
首先，就先藉由我使用的軟體 Painter
來說明該怎麼以水彩上色為目標。

Ｐａｉｎｔｅｒ 的 水 彩 上 色

紋理

最近的CG插畫經常都會在整張插畫貼上紋理，
藉此讓插畫產生質感，或者是增加色彩的資訊量。
Painter 也可以直接把紋理套用於插畫，讓插畫具有宛
如在各種畫布上描繪般的質感。

本章是以水彩風格的插畫為目標，所以要在畫布上
重現水彩顏料的表面，並透過紙張的質感和顏料的顆
粒感來重現粗糙的質感。因此，要先把顏料實際塗在
圖畫紙上，再將其掃描成影像，作為紋理使用。

Painter 可以把紋理當成顏料
的一部分使用。如果利用其他
軟體，只要以紋理圖層的形式
貼上這種影像，就能夠得到類
似的效果。

紋理的原始影像

無套用紋理

套用紋理

筆刷

Painter 備有重現手繪畫材用的大量筆刷。在此，為
大家介紹我描繪水彩風插畫時所使用的筆刷。

水 彩 上 色 筆 刷

改變圖層後重疊的情況

這是主要用來上色的筆刷。這個水彩上色筆刷是根
據網站「KABURA屋 本舖」所提供的「綿毛數位水彩筆
刷 for Painter IX」，再設定成容易畫出粉色的自訂筆
刷。這個水彩上色筆刷不光只能上色，還可以和既有
的色彩混色，或是透過筆壓改變色彩的濃度，使色彩
滲出。

綿毛數位水彩筆刷 for Painter IX
（KABURA屋 本舖）

http://kaburaya.painterfun.com/workshop/brushes/
brushes02.htm

另外，Painter的水彩上色筆刷會將白色視為透明度。因此，將圖層重疊之後，圖層就會完全穿透，就可看見圖層下方的影像。當圖層模式設為〔自動〕時，這種功能就會生效（請參考專欄）。

水 筆 刷

將水彩上色筆刷的〔色彩濃度〕設為零的筆刷。通常，Painter的筆刷只要將〔色彩濃度〕設定為零，就能夠製作相同筆觸且宛如塗上水一般的「水筆刷」。這種筆刷能夠使色彩混合、變淡、模糊、滲出，是繪製水彩風插畫所不可欠缺的筆刷。

> Painter為了將各種不同種類的筆加以分類，而把每1種類的筆稱之為「變體」，因為本章所使用的筆刷種類並沒有多到需要類別化，所以就簡單稱之為「筆刷」。

線 稿 筆 刷

鉛筆筆觸般的筆刷。為了更容易使用，而把預設的「鉛筆筆刷」稍加做了調整。只要降低筆壓，就能夠更確實掌握紋理，也能夠畫出更隨性的線條。除了線稿以外，描繪亮光等的時候也會使用。

白 色

這是配置單純色彩用的筆刷。當然，所有的色彩都可以使用，不過，本章只有在加上亮光等白色的時候才會使用。

橡 皮 擦

水彩橡皮擦

橡皮擦

這也是標準的筆刷。Painter的橡皮擦有橡皮擦和水彩橡皮擦2種。就如後續專欄中所寫的，這是Painter獨特的規格，所以筆刷幾乎相同。因為橡皮擦的消除邊緣比較銳利，所以希望自然抹除色彩時，就要使用水筆刷，而不要使用橡皮擦。

Column

關於 Painter 的「數位水彩」

Painter為了實現特定的畫材筆觸，在部分的筆刷中備有專用的設定和圖層。例如「油墨」、「水彩」之類的筆刷。這些筆刷為符合筆刷的專用設定，有時和其他筆刷之間會有繪畫上的相容性限制。

這次使用的水彩上色筆刷、水筆刷、水彩橡皮擦，屬於「數位水彩」種類的特殊筆刷。數位水彩為了重現色彩透明重疊上色的水彩畫，會把圖層的模式限定在〔膠化〕

（類似於Photoshop中的色彩增值模式），所以基本上不能在與其他筆刷相同的圖層上使用。之所以備有2種種類的橡皮擦，也是因為如此。

雖然這種有限制的筆刷有不方便的地方，但相對之下，才能換來如此極具特色的魅力筆刷。像這樣允許各畫材的缺點，同時彰顯筆刷優點的部分，就某含意來說，可說是Painter的魅力所在。

草 稿 ～ 線 稿

線稿前的流程

進入上色的解說之前，先簡單解說一下完成線稿的過程。

首先，以最簡單的方式畫下腦海中所浮現的影像。

根據素描，畫下概略的草稿。原本打算直接拿這張草稿作為底稿，不過，感覺似乎沒有辦法一次就完成，所以就又另外製作了底稿。

底稿部分把人物和背景分開來描繪。因為打算繪製線稿時再加入細微部分，所以底稿部分只稍微畫出大概。

順道一提，截至目前為止都是手繪。使用的是A4影印紙、0.5mm的2B自動鉛筆、橡皮擦、光箱。

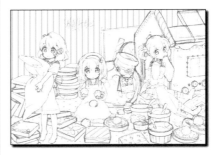

接下來要進入數位作業，所以先分別把2張底稿掃進電腦，再利用Photoshop把2張底稿合併成1張。因為要把線稿圖層重疊在這張底稿上方進行描繪，所以要先把底稿的線條調成較淡的色彩。

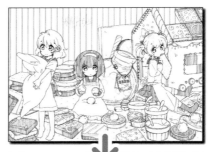

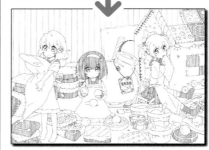

以Painter開啟底稿，在新圖層上繪製線稿。

接下來的步驟，就要開始進入正式上色的解說了。

Step 02
人物的上色

進行插畫核心的上色，也就是人物的上色。
在針對所有上色的共同作業及想法進行說明的同時，
也將依序針對肌膚或眼睛等人物特有部位的上色方式
進行解說。

 開 始 上 色 之 前

線稿的調整

　進行上色之前，先把線稿的色彩改成茶色。稍後將配合上色改變線稿的色彩，但如果維持黑色，可能會與改變色彩後的形象相差過多，所以就先把色彩改成容易溶入其他色彩的茶色。

　另外，要先把線稿的圖層模式更換成相乘。這樣一來，就算塗上較深的色彩，線稿也不容易被遮蓋掉。之後，線稿要隨時放置在圖層的最上方。

基本色彩的挑選方法

　我個人習慣把上色使用的色域限制在單一區域。如果以色彩選擇器來說，大約是左上的1/3～1/2左右。

　之所以選擇比較淡的色彩，主要是基於以下的幾個理由。

· 淡色比較容易用筆做出漸層或混色
· 因為是水彩風格的上色，深色會造成線稿模糊，所以比較不容易使用
· 因為大多時候都想畫出可愛、溫柔氛圍的插畫，所以淡色比較容易使用

　尤其是為了做出時尚且可愛的感覺，我經常會使用明度最大、飽和度較低的色彩，也就是所謂的粉彩。

　另外，粉彩也有助於表現出稍微跳脫現實的氛圍，所以有時我也會大膽放棄實際的色彩，刻意選用粉彩色。

　粉彩色如果再加上一點灰色，或是米色系的色彩，就會變得更加女性化且可愛。是很令人憧憬的色彩。

 頭髮的上色

從任何地方開始上色都可以，但基於下列的理由，我打算從頭髮開始進行上色。

· 小女孩是插畫的主角，容易影響整體的氛圍

· 藉由髮色來掌握人物形象

· 面積比較小，正好可以用來做熱身練習

頭髮並沒有什麼特別的上色方法，和其他部位的上色方法沒有太大差異。以下將一邊上色，一邊說明基本的上色步驟。

決定色彩

人物只有1個人的時候，人物的髮色將會成為畫面的基礎。首先，要先決定髮色，然後再從中以相同色系調合，或是找出相對的色彩。

可是，這次的女孩有3個人，所以要以整體的主題考量欲使用的色彩。描繪背景的點心圖時，忘了加上水果，感覺挺可惜的，所以我就把水果的主題放在這些女孩身上。參考水果蛋糕的書籍，由左至右，以桃子、莓果、柑橘的形象進行上色。

基本上這個部分完全是個人感觀的問題，並不需要牽強附會，不過，我個人覺得這樣的上色方式比較有趣，同時也能決定插畫的方向性。

雖然有點擔心色彩太過鮮豔，而無法整合色調，貶低插畫的氣質，不過，還是先畫再說。如果畫了之後，感覺形象不太符合需求，那就重畫即可，只要保持著這樣的輕鬆態度就夠了。

基本的步驟

先畫上作為基底的色彩。先以超出範圍的方式進行上色。

接著，選擇加上漸層用的色彩。上色時要避免過於均勻，採用隨性的方式進行上色。

用水筆刷使2種色彩的邊界混合。基本上呈現出色彩塗抹不均的狀態即可，同時要避免邊界變得模糊。

水筆刷會讓色彩變白，如果色彩變得太白，就要補上原本的色彩。此時，因為想要呈現手繪般的感覺，所以並不一定非得要選擇原本的色彩不可。

直接加上亮光和強調色彩。

髮飾預定採用黃色，所以要把色彩混進頭髮裡，讓色彩滲出。

使 用 的 色 彩

基色1		R255/G218/B178
漸層		R255/G174/B178
混色		R255/G206/B174
亮光		R255/G246/B210
髮飾的陰影		R255/G215/B128

經過這一連串的上色，在產生水彩風格的同時，還能增加色彩的資訊。就我個人的上色方法來說，完成這個步驟後，就不會再繼續上色了。因為沒辦法像動畫上色那樣，加上陰影來呈現立體感，或是利用厚塗強調筆觸，所以必須利用紋理、漸層、塗抹不均或滲色來增加色彩的資訊量。這些都是水彩畫可看到的特徵。

上色完成之後，就利用橡皮擦刪除不需要的部分。一開始之所以會刻意讓上色範圍超出，主要是因為使用的筆刷不適合進行細部上色，而且，這種方式也能夠讓輪廓部分產生隨性的塗抹不均或是滲色。

因為橡皮擦抹除的邊界呈現零滲色的情況，所以線稿中途斷線的部分也不會產生滲色。基本上，線稿線條封閉的部分在處理上比較輕鬆，而沒有封閉的部分，則要利用水筆刷進行模糊處理。

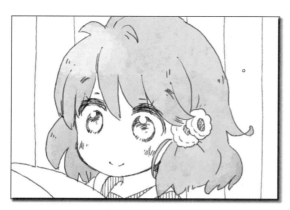

以上，一個範圍的上色就完成了。基本上在整張插畫填滿色彩之前，都要不斷重複這樣的作業。

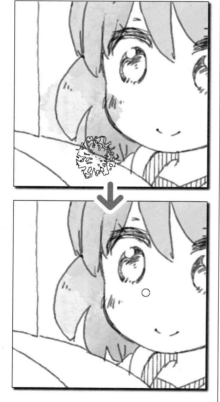

一個部分上色完成之後，檢視整體，利用相同的步驟修改不協調感或不滿意的部分。因為是以區塊的形式進行上色，所以應該多少會出現一些不協調的部分。一連串的步驟並不需要花費太多時間，所以當發現需要修改或重畫的部分時，就要勤奮地進行修正。

以相同方式進行上色

因為有3個人，所以其他人物也要進行相同的上色作業。

基色		R255/G184/B191
漸層		R231/G117/B128
混色		R226/G229/B175
亮光		R255/G246/B210
髮飾		R210/G068/B079

　接著，把隔壁女孩的色彩混進上色的色彩中，藉此反映出第1個、第2個人物的色彩。我經常像這樣，從附近摘取不同於基色的色彩，再讓色彩相互混合。在手繪的上色中，經常會有混入強調色，使色彩資訊增加的情況，但此時，在色彩的挑選上還是要有想法，至少讓畫面協調一致。

　另外，就像前面所陳述的，因為水彩畫不容易使用較深的色彩，所以希望做出深色的部分，就要預先在線稿中拉出線條。

使用的色彩

基色		R255/G220/B154
漸層		R255/G246/B210
混色1		R212/G235/B131
混色2		R255/G186/B156

　第1個和第2個人物都套用了色彩朝下方逐漸加深的漸層。這是基於陰影的關係。而第3個人物則試著讓髮尾變得模糊，使色彩變淡。這種漸層能夠表現出輕盈的質感。

　順道一提，截至目前都還沒有進行圖層分割。因為增加圖層後，會耗損大量的記憶體，所以我經常都是上色範圍相當接近時才會分割圖層（其實先依照物件區分圖層，作業起來會更加方便……）。

挑選色彩的方法

上色的時候總會有「該用什麼色呢⋯⋯」這樣的煩惱。所謂的配色，如果是採用從色彩選擇器中隨便挑選色彩的方式，不僅會讓作業效率變差，也會讓人憂心完稿後的配色。如果可以，掌握某種依據，進行色彩的挑選是最好的。那麼，現在就來談談吧！

〈色彩的變化〉

當有人問你「喜歡什麼顏色？」時，你的答案是什麼呢？如果是隨口問問的話，大部分的人都會聯想到有主要色彩名稱的單一色彩。我喜歡「綠色」。

可是，當我開始畫畫，進行上色的時候，答案就顯得複雜多了。每當我點選色彩選擇器時，總是很難從中選到我所想要的綠色，才發現「綠色」原來有這麼多種不同的色彩。

舉個例來說，挑選「綠色」的時候，我經常使用被稱為「嫩草色」或「萌黃色」等偏黃的色彩，相反地，雖然我很喜歡偏藍的深綠色，但因為不容易上色，所以往往都是敬而遠之。我認為充分了解自己所喜歡的色彩，是找出如自己所願的色彩的主要線索。能夠找到自己所喜歡的色彩進行上色，光是這樣就能夠讓上色作業更加愉快。挑選色彩最主要的關鍵就是了解自己的個人喜好。

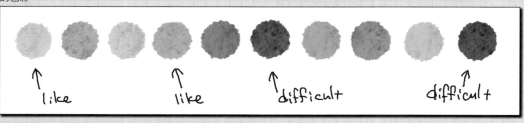

〈色彩的形象〉

儘管如此，單憑個人喜好來挑選色彩，當然會使色彩範圍受到侷限。因此，只要再參考一些其他的標準，就能讓配色作業更加方便。其中一個就是色彩本身所擁有的感覺。

舉個例來說，「想要畫可愛的圖」時，該使用什麼樣的色彩才好呢？應該是粉紅色吧？對，粉紅色。因為「粉紅色」可以讓人產生「可愛」的聯想，這就是色彩所擁有的感覺。

可是，這個部分就有點複雜了。因為光是「粉紅」就有各種不同的粉紅。例如：略帶膚色的淺粉紅，能夠給人稚氣可愛的感覺；如果色調反過來朝紫色方向增加，則會呈現出嫵媚感；如果稍微降低飽和度，或許就可以表現出優雅氣質。意思就是說，光是粉紅色的挑選方法，就可以表現出各種不同的「可愛」。比起使用毫無意義的色彩，只要加以運用色彩所擁有的感覺，就能夠更容易表達出圖畫的形象。

另外，前面提到的「粉紅」＝「可愛」的觀點，完全是我個人的主觀，不過，如果是在相同的文化內，基本上人們對色彩的感覺或形象大多相當雷同。如果有人說，請

用紅色和藍色來聯想溫度，應該大部分的人都會把紅色歸納為熱，藍色看作是冷。因此，考量色彩的感覺，幾乎是選出適當色彩的必要作業。

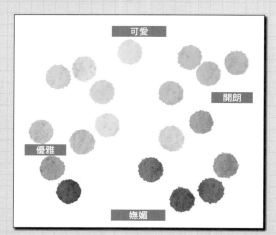

〈2種色彩的組合〉

色彩的形象不光只有單一色彩，而是藉由組合搭配的方式來決定。就像基本步驟中的說明，本章節中經常使用2種色彩的漸層，所以就以我個人喜歡的2色組合為例，來為大家做個介紹吧！

粉紅＋黃色

可愛的基本色彩是粉紅，但因為似乎太可愛了點，所以就讓色調稍微偏向橘色，再加上一點黃色……稍微遮羞一下。組合色彩的時候，色環上相鄰的色彩很容易搭配，相當便利。

粉紅＋黃綠

就算是同樣的粉紅，只要加上些許綠色，就能營造出春天般的感覺。就是櫻花般的色彩。

黃綠＋黃色

黃綠本身就能以嫩葉般的色彩感，產生活力滿溢般的可愛感，如果再加上黃色作為重點強調，就能感受到更稚幼、明亮的感覺。

紫＋黃色

黑暗和月亮的色彩。窺探般的色調會給人羅曼蒂克的感覺，如果再加上活潑的色調，就會變成略帶點萬聖節或魔法使用般的色調。我認為黃色是和任何色彩都很速配的魔法色彩。

水藍＋橘色

補色之間的配色是不會過分強烈，又能帶來爽朗且好感度高的組合。可以營造出不會太過酷熱的夏天氛圍。水藍色只要仔細挑選，就能夠利用水藍色和天空色營造出格外不同的氣氛。

〈選色的參考資料〉

色彩感覺的詞彙愈豐富，選色的作業應該就會更加容易。親身累積各種不同的上色經驗當然是必要的，除此之外，我認為參考書籍也是了解一般性配色的捷徑之一。市面上有很多介紹色彩或配色的書籍，收藏一本在身邊絕對有利無害。除了可以把那些資料當成上色的參考外，還可以在參閱的同時，發現更多自己所喜歡的新色彩，或許就能因此讓自己所營造的圖畫形象變得更加多元。在此為大家介紹幾本值得參考的書籍。

- 『形象配色藝術（配色イメージワーク）』（講談社）
- 『同人誌大玩情境配色全攻略（同人誌やイラストを短時間で美しく彩る配色アイデア100）』（MAAR社）
- 『設計就該這麼好玩！配色1000圖解書（配色デザインのアイデア1000）』（翔泳社）

基本上色

　　基本上，衣服的上色方法和在頭髮所說明的相同。
雖然服裝部分的色彩變化比頭髮少，但這裡仍會在上
色進行的同時，補充其他的參考資訊。

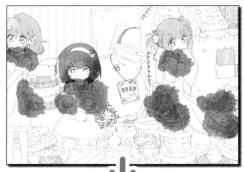

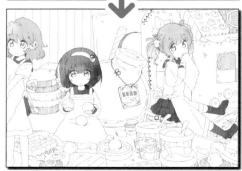

Column
關於白色

　　在大多情況下，白色部分我通常都會毫無遺漏地
加上淡淡的色彩。除了白色很容易突顯周遭的色彩之
外，也可以用來作為光源考量，或是根據色彩的形象
自由地進行配色。透過色彩的重疊，就算是相同的白
色，仍舊可營造出各種不同的感覺。舉個例來說，我
都會使用如下列般的色彩。

〈黃色、米色〉
　　很好運用的色彩。因為可以表現出太陽光撒落的
柔和光線，所以就算不加上陰影，仍不會產生不協調
感。如果採用明亮且偏橘色的色彩，就會大幅影響光
線的色彩。

〈藍紫〉
　　藍紫也是非常好運用的色彩。藍紫是太陽光的補
色，所以使用在陰影上，就能表現出強烈的陽光。

〈水藍〉
　　能產生爽朗、俐落的形象。可表現出輕巧且堅硬
的質感。

〈粉紅〉
　　和水藍色完全相反的形象，給人鬆軟、柔和的感
覺。粉紅的白在少女插畫中相當好用，甚至有時還會
不小心使用過度。

服裝的細部

蕾絲部分要運用筆觸，畫出微妙的濃淡變化，藉此產生輕柔的質感。只要是能夠有效展現美感的插畫，就算沒有正確地掌握立體感，仍舊可以做出相同的效果。如果感覺略顯單調，就再增加一些色彩即可。

繪製圍裙邊緣時，感覺似乎有點單調，所以就稍微加深色彩，並加上了方格花紋。繪製時，不需要過分拘泥於花紋的線條，要以營造氛圍為優先。

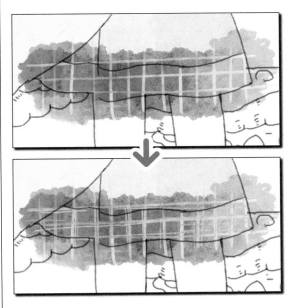

 肌 膚 的 上 色

選色方法

進行肌膚的上色。肌膚的上色方法和基本的上色方法有點不同，有一定的規則可循。

我使用的膚色是將橘色調至最淡的色彩。

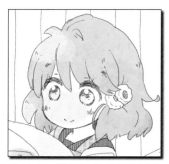

如果色彩太黃，就會像黃疸一樣，氣色看起來不太健康。

雖然如此，色彩如果太接近粉紅，氣色看起來還是會不太好。大家已經看慣了黃色的肌膚，所以膚色只要稍微偏向粉紅，就好像能夠看到穿透過膚色的紫色似的。表現白人的時候，只要讓色彩稍微偏向粉紅或偏向白色即可。

另外，選擇膚色時，還有件重要的事情。除了有特別意圖之外，肌膚的色彩應該避免混入青色（青系統的色彩成分）。尤其是印刷用插圖，如果混入青色，氣色就會瞬間變差。利用色彩選擇器挑選色彩時，就選三角形的上邊邊緣，明度最大的部分。

基色的上色

進行基色的上色。肌膚很容易讓塗抹不均更明顯，所以要盡量均勻上色，或加以控制紋理。另外，色彩的不同也會很明顯，所以最好一口氣完成臉部、手臂、腳等部分的上色。

接著，挑選陰影的色彩。陰影的色彩也要遵循膚色挑選的規則，明度不需要調降。要把飽和度提升，並將色相挪移至紅色方向。這種方法與其說是為了表現陰影，不如說表現氣色的意圖比較大。雖然飽和度大幅提升後，能夠做出重點強調，但色相如果過度偏向紅色方向，就會讓膚色看起來像是紫色，所以這裡我選用了鮮豔的橘色。

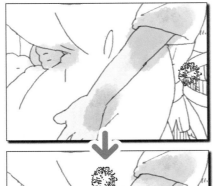

肌膚的加工（反射光）

　　在此介紹善用照射在肌膚上的光線，表現肌膚柔美感用的3種步驟。

　　首先，在肌膚的表面加上反射的光。細緻且嬌嫩的肌膚會因為光的反射，看起來比較白。因此，要利用水筆刷淡化基底的色彩，藉此表現出光的反射。這種反射會讓手腕或腳的大範圍、臉頰部分，看起來像是較大的球面一般。利用水筆刷抹除色彩之前，只要先以較淡的黃色套用漸層，就能夠做出自然光照射的樣子。

　　在陰影部分加上色彩。此時，要以沿著肌膚表面的圓潤線條添加筆畫的方式進行上色，不要只拘泥於陰影的添加。描繪時也要順便調整濃淡，但如果濃淡漸層太過平滑，就會像半調子的3D圖一般，所以要預先留下某種程度的強弱。另外，這次改變了陰影的圖層，如果在相同的圖層上一邊混合基底的膚色，一邊進行上色，感覺會更加柔和，同時，表現氣色的意圖會更加強烈。

使用的色彩

肌膚（基色）		R255/G240/B230
肌膚（陰影）		R155/G227/B207

肌膚的加工（紅暈）

接著，在凸出部分加上紅暈。只要試著用手指遮住光源就可以知道，光線穿透過皮膚後，看起來就會略微泛紅。在略帶圓潤的身體部分，經常可以看到這種現象，所以能夠有效表現出柔嫩感。臉頰的腮紅部分就是最典型的範例。除了臉頰之外，膝蓋、肩膀、指尖、鼻子之類的部分，也要加上紅暈。此時，要注意凸出部分的頂端，畫出圓潤的感覺。此時的紅，大多都是選擇比陰影略帶紅色的色彩。

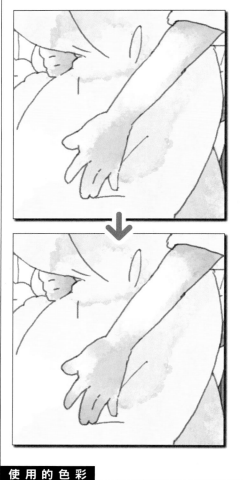

使用的色彩

肌膚（紅暈）　　　　　R255／G211／B191

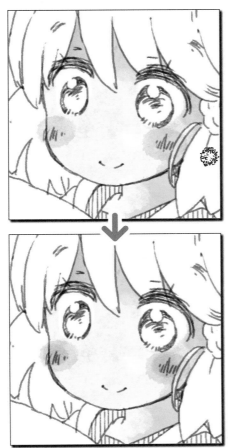

肌膚的加工（亮光）

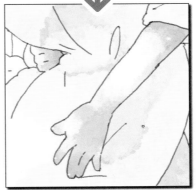

最後是亮光的部分。亮光的上色方式和反射光類似，但是當上色的面呈現較強的曲線時，這種反射也會更為強烈。因此，在剛才加上紅暈的凸出部分，就會出現狹小且明顯的亮光。這種「加紅臉頰，再加上亮點」的方式，幾乎就像是魔法記號一般。

腮紅也可以採取與其他部分相同的上色方式，不過，要做出更多美感的插畫時，圓圓的腮紅會讓人物感覺更加可愛。首先，用較淡的色彩畫出較大的圓，然後在內側加上較深的色彩。圓圓的腮紅就像記號般的感覺，所以只要不特別奇怪，就算超出臉部範圍也沒有關係。

使 用 的 色 彩		
腮紅1		R255/G234/B215
腮紅2		R255/G201/B171

腮紅的形象是「粉紅」，但挑選色彩的時候，橘色會比粉紅更加適合。因為腮紅的周圍是膚色，所以在上色後，會因錯覺而使色彩看起來偏向粉紅。

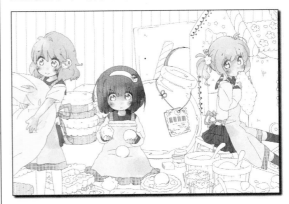

大致上色完成之後，檢視整體。在肌膚加上紅暈的作業是非常愉快的，所以有時會有添加過度的情況。如果添加太多，就會使膚色宛如曬傷一般，或是使肌膚產生奇怪的陰影，所以要進行這個部分的修正。數位上色通常都是在放大插畫的情況下進行作業，往往就會因此而忽略了整體的協調性，因此，偶爾縮小插畫，檢視整體，也是相當重要的事情。

眼 睛 的 上 色

基本的上色方法

　　眼睛的上色方式因人而異，不過，就基本的步驟來說，大致上是採用先加上基色→利用比基色更深的色彩賦予遠近感→利用亮光增添眼神的靈氣這樣的步驟，只要利用細微描繪或表現效果等方式，讓眼神與自己的插圖相呼應即可。

　　首先，選擇基色。眼睛的色彩挑選常常讓人猶豫，但通常配合髮色挑選色彩是比較保險的作法。就我個人的上色方法來說，因為基色在最後會成為眼珠的重點色彩，所以我會選擇稍微偏離的色彩作為加工的目標。另外，因為還有表現亮光的色彩，所以就選了明亮的色彩。

　　基色不要配合眼睛的輪廓，要以稍微超出的方式進行上色。這樣一來，眼睛看起來就會有色彩滲出般的濕潤感覺。

　　接著，改變圖層，利用較深的色彩進行相同方式的上色作業。最後，這裡可看到的色彩要擴大至最大面積，並將該色彩視為眼睛色彩。

　　再進一步利用較暗的色彩，在上述的較深色彩上方加上漸層。

使用的色彩

眼睛（基色）		R255/G220/B150
眼睛（深色）		R255/G128/B079
眼睛（暗色）		R197/G103/B077

　　然後，利用水筆刷抹除眼睛下緣的色彩。一開始加上的基色就會變成光線照射在眼珠下緣的亮光色彩。

利用暗色的漸層畫出瞳孔。

基色也要利用水筆刷進行修整。此時,只要讓色塊比上方圖層更小,就能表現出光暈(光)。

抹除超出的部分,調整眼睛的形狀。

重疊上色之後,色彩往往會變得較濃,所以要一邊比較周邊的色彩,一邊用水筆刷淡化色彩,或是調整圖層的不透明度,加以增減色彩的濃度。

最後,利用橡皮擦在深色圖層上挖出小孔,讓該部分成為亮光。

利用明度較高的色彩,直接在暗色上挖出小孔,再利用橡皮擦將中心挖空,就能夠做出進一步加亮般的色彩。

　覺得色彩有點單調時,經常會利用補色在眼珠部分加上重點色彩。

　眼皮要加上一點點茶色。另外,眼白部分還要加上眼皮的陰影。

 確 認 遺 漏 的 部 分

<div style="text-align: right">髮飾　褲襪</div>

這個髮飾是醋栗。因為機會難得，所以偶爾也會想加上一點充滿活力的色彩。

對了！因為我打算讓這個女孩穿白色褲襪，所以便以白色填色和肌膚填色混合在一起的感覺進行上色。另外，也稍微讓圍裙上的陰影變得透明。

使 用 的 色 彩　使 用 的 色 彩

髮箍		R238/G223/B247	白色褲襪		R255/G252/B247
髮飾（果實）		R255/G105/B071			
髮飾（樹葉）		R242/G248/B139			

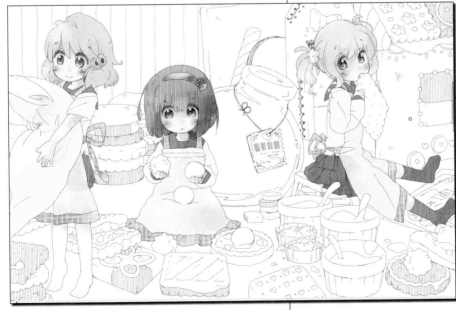

以上，人物的上色就大致完成了。截至目前所使用的圖層共有16張左右。

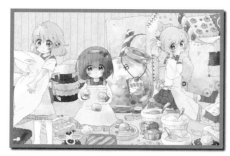

Step 03
背景的上色

決定插畫的空間，進行背景的上色。一邊以類似水彩畫的質感
表現為主，一邊也讓物品的質感表現得以調和。
基本上，上色方法和人物沒有什麼不同，
不過，在填色的同時，要增加插畫的色彩資訊量。

基 本 的 上 色 方 法

背景要依照每1種物品進行上色。這樣的方式具有
下列幾種優點。

· 使質感和色調統一

· 防止色彩資訊過多

· 使作業更有效率

實例

從面積最大的餅乾部分開始進行上色，同時進行說
明。因為這裡把餅乾分成原味和巧克力口味2種，所
以每1種口味要使用1張圖層。

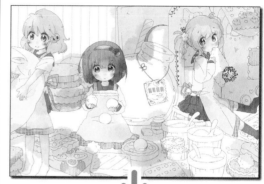

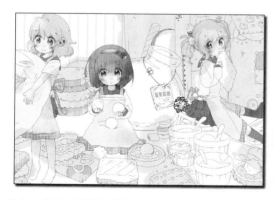

首先，找出1個作為基色的色彩，進行整體的粗略
上色。

上色時，要根據基色，勤勞地從色彩選擇器中調整
色彩，逐漸增加色彩。因為面積比較廣，所以就算增
加較多的色彩資訊也沒有關係。可是，這畢竟是食
物，所以還是不要加入偏差太大的色彩，以避免餅乾
看起來不可口。

使 用 的 色 彩

餅乾1		R255/G238/B199
餅乾2		R255/G204/B148
餅乾3		R255/G220/B204

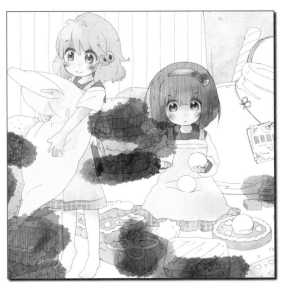

完成粗略上色，利用橡皮擦把超出範圍的部分刪除後，就是這樣的感覺。

因為餅乾的花紋部分相當細微，所以橡皮擦的抹除工作是相當麻煩的作業，但這對插畫的細緻度來說，相當重要，所以千萬不要怕麻煩（其實畫畫本身就很麻煩）。

Column
運用偶然的重疊上色

這個頭髮的部分是餅乾色彩超出的部分，這樣正好可以顯現出更棒的色彩。上色時要事先記住這一點，之後再進行色彩增補的動作。

基本上，水彩風格的上色方式應該要避免重疊上色，因為重疊上色容易讓整體失去重點或是變得凌亂，但如果善加運用，就能夠讓色彩變得更具深度。理論上來說，所有的色彩都可以透過色彩選擇器進行挑選，但實際上有時還是要重疊上色，才能顯現的色彩。

巧克力餅乾也採用相同的上色方式。較深的色彩往往會顯得混濁，所以在使用上要比原味餅乾更加慎重。如果採用與照片一致的色彩，插畫的形象就會顯得太深、太濃，所以要選擇稍微有點落差的色彩。

使 用 的 色 彩

巧克力餅乾 1		R191/G124/B081
巧克力餅乾 2		R117/G087/B053
巧克力餅乾 3		R176/G092/B084

Google 圖片搜尋：餅乾

上色期間，我利用「餅乾」或「Biscuit」這些關鍵字搜尋圖片，確認了餅乾的各種色彩。網路上的圖片搜尋功能很方便，可以一口氣顯示出大量的圖片，所以可以得到大致的餅乾色彩，相當方便。從搜尋結果就可以了解，餅乾所呈現的色彩除了種類或燒烤方式之外，也會因為光線的照射方法或照片的拍攝方式而有所不同。

 # 質感表現

透過水彩上色的質感表現

嚴格來說，水彩風格的上色很適合做出抽象般的表現。如果過分重視質感表現，不小心讓插畫太過寫實，或許反而會破壞了難得的水彩風格。

· 就結論來說，質感是用來說明物品用的道具

· 不要過分寫實，以概略形象為目標

· 以水彩畫的質感表現為優先，並藉此增添物品的質感

只要以上述的想法進行上色，就可以防止過分畫蛇添足，並且畫得更加輕鬆。以下，為大家具體介紹幾個部分。

> 相反地，如果可以單憑著色彩控制畫面的話，那就太棒了。如果能夠做出那樣的上色，所完成的插畫肯定也會令人讚賞。

紙

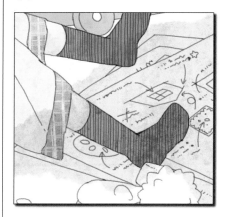

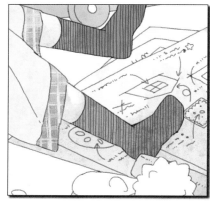

為表現出平坦質感，利用單一色彩進行上色，再利用水筆刷淡化色彩，做出一點光澤。

使用的色彩

紙	R236/G224/B212

餅乾

把水彩風格的塗抹不均確實保留下來，藉此表現出餅乾的烤色不均或粗糙質感。筆刷尺寸要相當加大。因為筆刷形狀很複雜，所以只要改變筆刷尺寸，就能夠讓筆觸產生變化。

金屬

環境色彩的滲色或反射量,可以表現出質感。光滑的平面上要加上較多的環境色彩,並且要盡量避免弄淡色彩的邊界。金屬上會有反射或映照,所以那樣的情況會更為顯著。只要減少基色的色彩數量,並補上周圍的映照色彩,就可以輕易做出人造物品的感覺。

只要選擇稍微混了點藍色的灰色,就能夠更容易表現出銀色的質感。

使用的色彩		
銀色(基色)		R189/G199/B209
銀色(陰影)		R141/G145/B169

糖果和玻璃瓶

　　這是透明物品的上色方式。只要利用清澈透亮的色彩塗滿整體後，在表現厚度的位置後方加上陰影色彩，就能夠做出透明感的表現。圖層使用1張。只要讓下方的物體色彩穿透過陰影色彩，就能夠提升透明度。亮光的表現除了在物品表面加上亮光外，還要以在物品內部發光的亮光為重點。

使用的色彩		
糖果		R255／G204／B252
糖果（陰影）		R218／G169／B223
糖果（透過色）		R255／G224／B206

　　相反地，要做出半不透明感的物品，則要擴大陰影色彩的範圍。

　　玻璃瓶也要以相同的感覺進行上色。基本上，玻璃上有厚度的部分，就要採用較深的色彩。因為玻璃瓶呈中空的球狀，所以接近輪廓的部分要刻意把色彩加深。相反地，光線反射後變得較明亮的邊緣部分，則要加上穿透的色彩，整體的色彩應用上比較極端一些。這部分要有耐心地重覆試錯，同時進行上色。

使用的色彩		
玻璃瓶（基色）		R207／G255／B248
玻璃瓶（陰影）		R061／G186／B166
玻璃瓶（深色）		R082／G166／B197
玻璃瓶（亮色）		R084／G252／B255
玻璃瓶（透過色）		R255／G242／B208

　　放在玻璃瓶內的糖果。因為糖果位在玻璃的另一邊，所以要稍微加重模糊感，在不改變圖層的情況下進行上色。同樣地，透明的物品要注意到後方的陰影。

陶器

　陶器是帶有堅硬光澤，有著不同於金屬或玻璃般的溫熱物質，所以也要加上模糊感較強烈的反射。如果勇於套用這種模糊，使色彩脫離物品的形狀，就能做出水彩般的感覺。

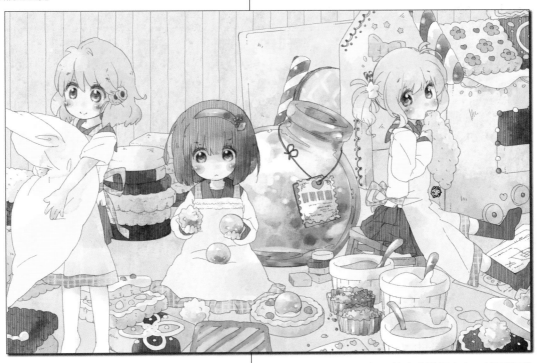

剩下的小物品也以相同的方式進行上色。地面和背景就以單色進行上色，藉此，整體的空間便完成了。

Step 04
加工修正

為了讓插畫更加好看，接下來要為大家介紹一連串的調整方法。只要再加油一下，就可以讓插畫的整體及完成度進一步提升。雖然大多是看似簡單或例行的處理作業，但是這些作業卻能讓整體變得更加出色，所以是相當有趣的作業。

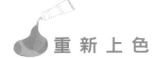
重新上色

以這麼大張的插畫來說，通常在上色完成之後，還是會有不滿意或是太過突兀的部分。這些部分都要重新進行上色，千萬不要怕麻煩。

其實我會在上色的時候，一併進行重新上色的作業，但是，這裡則以最終加工的形式為大家做介紹。

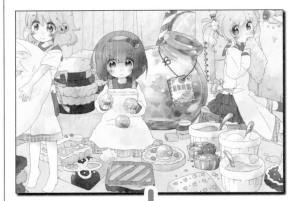

人物

因為對圍裙的色彩一直很不滿意，所以重新做了上色。原本還很猶豫該不該重新上色，不過最後還是基於下列原因而決定重新上色。

· 畫面的鮮豔度超出預料
· 色彩和地板色彩類似，變得不太顯眼

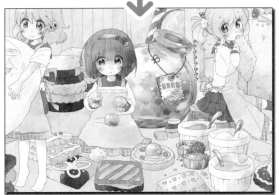

在新的圖層進行上色後，重疊在舊的圖層上方並顯示後，感覺這樣的色彩濃度似乎比較能夠和周圍的色彩相互融合，於是便選用了這個色彩。

使用的色彩		
圍裙（新）		R252/G215/B205

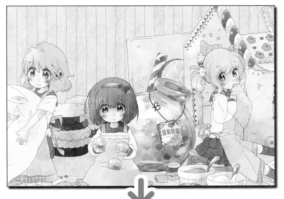

　途中，感覺色彩原本就比背景稍淡的女孩子，似乎也不夠顯眼，所以就利用新圖層，在左右兩個人物的頭髮上進行重疊上色。

重疊上色的圖層

　一直看著相同畫面，持續進行上色作業後，視覺會逐漸適應，進而產生色調偏差，或者是色彩太深或太淡的感覺。眼睛感到疲累的時候，對色彩的感覺肯定也會變得奇怪。進行了補色之後，眼睛比較容易對新的色彩產生好感，但最好還是慎重判斷。

背景

　雖然綠色是我喜歡的色彩，但在上色方面卻很難運用，總是讓我在選色上絞盡腦汁。我原本是把冰淇淋桶內的冰淇淋設定為薄荷系列的藍綠色，但感覺好像有點突兀，所以最後便選用了自己所喜歡的黃綠色。

　　綠色之所以不容易運用的原因，請參考後述的CMYK化的專欄。

155

在觀察實際的玻璃杯，重覆進行玻璃瓶的試錯上色當中，總算做出想要的感覺之後，卻發現玻璃瓶似乎相當太過搶眼。因為重新上色太麻煩了，所以這裡就把圖層的不透明度調降為70%，消除了過多的亮光。

Column

所謂「帶有深度的色彩」

　　就像先前的玻璃瓶所說的，先完成色彩上色，再利用圖層的不透明度調整濃度，這樣的方式在上色作業中相當常見。可是，其實這種方法最好盡量避免。因為以這種方式製作出的色彩，往往都是欠缺深度、資訊的色彩。

只提高飽和度　　只降低明度　　同時改變明度、飽和度

　　其實降低圖層的不透明度，等同於調降色彩的飽和度。可是，從某色彩挑選濃度不同的色彩時，幾乎不會有只有飽和度或是明度改變的情況。就拿最簡單的挑選陰影色彩來說，我們也都是採用降低明度同時提高飽和度的方法。因為人的眼睛沒辦法像Phototshop的滴管工具那樣，準確掌握到單一色彩，而是以環境色彩之間的相對性資訊來做為色彩辨別的依據，所以那樣的方法比較能夠掌握到自然強調的有效色彩。

左起分別為「原色」、「改變明度和飽和度的淡色」、「調整了明度、飽和度、色相的淡色」

　　甚至，也經常會有依色彩而使色相也產生變化的情況。就算有相同的明度、飽和度，色彩也會因色相而產生黃色看起來比較亮、藍色看起來比較暗之類的濃淡感覺。舉個例來說，塗上綠色或橘色後，感覺淡一點的色彩比較好……的時候，只改變明度、飽和度的淡綠或膚色，總會給人好像少了些什麼的感覺。這種時候，請試著把色相往黃色方向挪移，將色彩調整成黃色或奶油色試試看。加上黃色擁有的明度和色調之後，就可以在保留色彩深度的情況下，使色調淡化。在前面進行人物的肌膚上色時，曾說明過好氣色的色彩挑選方法，而這裡的說明也是其中一種範例。

　　連色相都納入考量的色彩濃度很難決定，而且往往會無法找出適合的色彩而猶豫不決。可是，在一次一次的試行錯誤當中，應該就能夠不斷累積出「想用這種色彩時就這麼做」的經驗法則。希望大家都能透過色彩選擇器的運用，對色彩有更深一層的理解。

補 色

之前的上色都只有在各物件的表面進行填色,所以感覺似乎欠缺了插畫本身的一致性,感覺也有點單調。為了彌補這個部分,就要進行補色的動作。這是對畫面整體附加相同種類的資訊來進一步整合插畫整體的作戰。

陰影

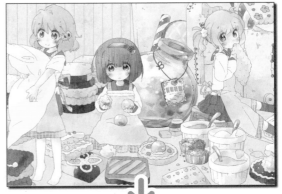

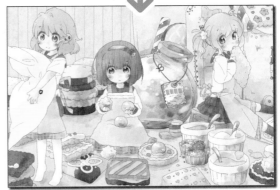

陰影的圖層

雖然在水彩風格的上色方式中,陰影未必是重要的環節,但如果是物品數量多且混雜的插畫,還是必須藉由陰影的增補來說明空間。為避免過於畫蛇添足,陰影的增加不需要拘泥於物品的形狀,要以宛如沾上淡墨般的感覺進行增補。為了加以整合,使插畫形象更顯沉穩,這裡僅採用單色進行補色。

使用的色彩

陰影　　　　　　　　　　　R243/G210/B184

157

因為牆壁感覺有點單調，所以稍微加上了一點漸層（之後，刪除了覆蓋於牆壁以外的部分）。

人物使用略帶點飽合度的色彩來描繪輪廓，讓人物顯得更加搶眼。

線稿色彩的變更

配合上色，改變線稿的色彩。這部分的修改會瞬間改變插畫的氛圍，所以也是相當有趣的作業。

預先鎖定線稿圖層的透明度，再利用筆刷進行描繪。色彩要選用與上色色彩不同，且不會使線條消失的深色色彩。

基本上，每1個物件使用1種色彩即可，但滲色的部分要配合滲色做出滲色效果，照射到光線的部分則要做出明亮效果。

臉部也要做些修正。臉頰設成較紅的色彩。

另外，除了臉部以外，加上肌膚紅暈的部分也要稍微增紅。利用筆的筆觸，讓線條的色彩變成漸層。

利用符合線條濃度的紅褐色塗抹眼皮部分後，在眼尾加上糊模的紅。再進一步配合眼尾的紅，以上色方式加上紅暈。眼睛周圍只要有些微的紅，就能讓視線或表情變得更溫暖。

改變了色彩的線槁，大約是這樣的感覺。

地板的花紋 | 亮光

利用白色，在最上方的圖層加上亮光。

亮光的繪製要分別運用線稿筆刷和白色筆刷2種。

製作小的白色圓點，利用線稿筆刷將圓點周圍描成半透明後，即可做出光線散亂的樣子。因為使用的是能夠確實掌握紋理、透明度較低的筆刷，所以可以形成較適當的柔和亮光。相反地，當線稿筆刷的邊緣或顏料不足時，就要使用白色筆刷。

　在地板的上色圖層上方增加1張圖層，畫出白色的圓點。在此，只要先利用 Photoshop 製作圓點，並配合地板的形狀將圓點貼上，然後再利用線稿筆刷，以手繪方式畫出白色圓點即可。

　歪著頭的時候，如果把亮光加在眼珠的邊界線上，就能夠表現出眼球的渾圓和透明的角膜厚度。

在頭髮隨性加上亮光是我的個人風格。因為不需要過分拘泥,所以畫起來特別輕鬆。

進一步加上白髮(應該這麼說吧……)。白髮是光線反射後才能看到纖細頭髮,所以與真正的白髮不同,可以用來表現出細膩、輕盈、飄逸的年輕髮絲。基本上要沿著原本的頭髮輪廓進行描繪,但部分則要朝不同方向飛舞。另外,如果重疊在眼睛或臉頰上方,就能更容易看出方向性。

> 除了希望加亮的部分外,如果宛如沿著線稿般地畫上白色,就能夠讓印象更顯柔和,看起來更加可愛。
> 這個沿著線稿描繪的方法不只有亮光,描繪前述的陰影時,也可以使用這種方法。

物品部分也有加上亮光。加上的亮光並不打算過分寫實。隨性增加亮光之後,色彩資訊就會增加更多。

進一步增加延伸的亮光,利用白色加上塗鴉。這部分跟插畫本身無關,而是要以從上方覆蓋圖層的感覺去畫。根據插畫的主題去做聯想,畫出各種不同的塗鴉形狀。纖細的線條用不透明度較高的圖層,較粗的線條就用不透明度較低的圖層,以這樣的方式加以區分,表現出塗鴉亮光的強弱。

> 我覺得眼睛裡面好像有什麼東西般的模樣很可愛。

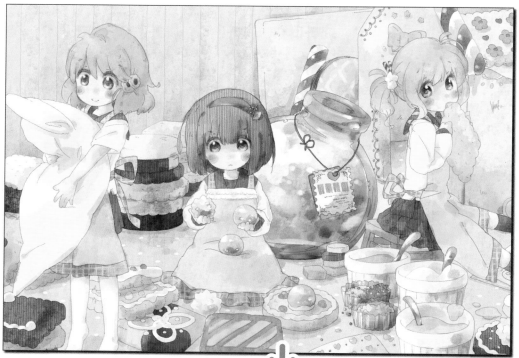

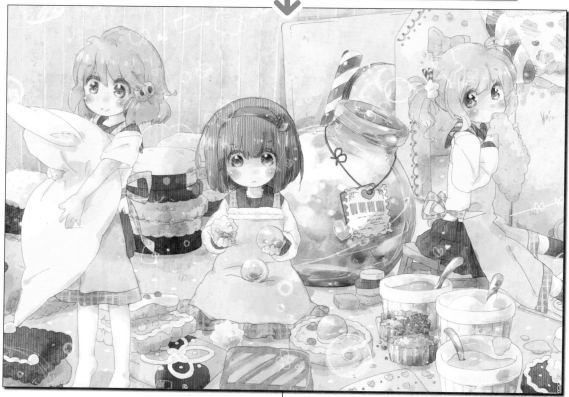

整體上的感覺就是這樣。另外，我通常會把亮光和
塗鴉亮光的圖層分開，並且把圖層的不透明度降低，
藉此讓亮光和塗鴉亮光不會太過顯眼。這次也在之後
稍微調淡了一些。

Step 05
完稿

使用 Photoshop 進行最後的完稿。利用簡單的影像處理進行加工，以及印刷用色彩的轉換。

影像處理

Photoshop 的影像調整

把之前在 Painter 中所描繪的圖層〔合併〕，並輸出成 PSD 格式後，以 Photoshop 開啟檔案。

> Painter 和 Photoshop 的相容性並不完整，尤其是圖層的部分，所以將檔案輸出成 PSD 格式之前，先將圖層合併會比較保險。

圖層效果

將合併後成為 1 張插畫的背景圖層直接複製，並從選單中套用〔濾鏡〕→〔模糊〕→〔高斯模糊〕。設定的數值會因插畫大小而有所不同，所以並不能概括而論，基本上只要調整至保有基本輪廓的程度即可。

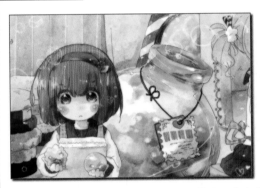

將模糊的圖層設定為〔色彩增值〕模式。在色彩增值模式中，圖層就像透明薄膜那樣重疊在下方的圖層上，所以重疊部分的色彩就會變濃，這樣一來，模糊的圖層就會和下方的線稿重疊，使輪廓產生柔和的效果。

可是，仍必須注意不要調整過度。Photoshop 中的加工會因一個步驟就產生劇烈的變化，所以往往會有插畫變得更漂亮的錯覺，但那終究只是「耳目一新」所帶來的錯覺罷了，這一點千萬要銘記在心。一眼就可看出的效果反而太過沉重，還是應該保留一點值得令人玩味的部分才行。

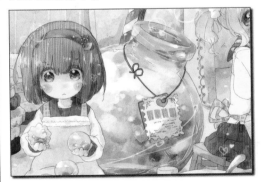

套用〔色彩增值〕的結果，會使色彩顯得太過濃烈，所以要將圖層的不透明度調降至 20%。如果不打算進行印刷的話，這樣就算大功告成了。

CMYK化和去除青色

同人誌等要送進印刷廠印製的畫稿，還有一項作業要進行。那就是色彩模式的變更。

關於色彩模式的部分，將會在之後的專欄中為大家詳細說明。現在的Painter無法處理CMYK模式的影像，所以會以RGB模式的形式輸出PSD檔案。如果稿件是要做為印刷之用，就必須進一步轉換成CMYK模式。

可是，家庭用的印表機都已配合RGB模式而最佳化了，所以有時維持RGB模式反而比較能夠重現色彩。

色彩模式的轉換方法非常簡單，只要在Photoshop上選擇〔影像〕→〔模式〕，再勾選〔CMYK色彩〕就可以了。可是，有時色調會因為這樣的動作而改變，所以必須加以確認和調整。如果要縝密地調整，就要花費上許多時間，這裡僅說明必須施行的基本作業。

色彩轉換成CMYK時，一定要預先確認的部分就是膚色的色彩資訊。在前面肌膚的上色步驟中，曾說過不可以讓青色混入膚色裡面。CMYK模式中特別容易產生這樣的問題，也經常發生印刷之後，人物的氣色太差而破壞質感的情況。膚色很容易因為色彩轉換而混入青色，同時，大部分的插畫都是以人物的臉為主。因此，只要確認膚色中是否混入青色，並花一點時間去除青色，就可以避免這類問題發生了。

首先，先確認膚色中有沒有混入青色。

選擇〔視窗〕→〔色彩〕，並將開啟的色彩面板設定為CMYK滑桿。

接著，選擇滴管工具，並將取樣範圍設定為〔指定的像素〕。這樣一來，色彩面板上就會以CMYK值顯示出滴管工具所點擊的色彩。

色彩模式和色差

利用數位處理色彩時，顯示器會以RGB（紅（Red）、綠（Green）、藍（Blue））的光源組合來表現所有的色彩。相對之下，在印刷領域中，則是以CMYK（青（Cyan）、洋紅（Magenta）、黃（Yellow））的墨水混合來建構所有的色彩。因此，CMYK模式比較適合用來表現印刷用的資料。

就如範例所描述的，利用RGB所描繪的圖，必須利用Photoshop將色彩轉換成印刷用的CMYK色彩。可是，這種轉換方式其實是很危險的作法，因為RGB和CMYK的色彩概念原本就大不相同，所以經常會有色彩嚴重改變的情況發生。尤其RGB是明度、飽和度極高的色彩，轉換成CMYK後，很容易變得灰暗。因為RGB是利用光源製造出色彩，所以含有墨水無法呈現出的色彩。就以RGB的綠色來說，RGB可表現的綠色色域比CMYK來得廣，同時在顯示器上也可看到螢光（也就是可以看到

光），所以這種變化就會相當顯著。說到這次的插畫，玻璃瓶就採用了比較明亮的色彩。正因為如此，所以之前才說綠色是很不容易運用的色彩。

當色彩因為轉換成CMYK而改變時，只要使用曲線等調整工具，就可以進行某程度的修正。可是，如果以為這樣就能恢復成原本的色彩，那就大錯特錯了！因為印刷造成變色的原因，並不光只有RGB→CMYK一種而已。除了每一台顯示器的發光特性和印刷機的性能之外，每個人對於色彩的認知感覺也各有不同，所以就算執著在這種地方，其實也不會有太大的幫助。因此就抱持著只要印刷就會變色的心態吧！這樣就能多少釋懷一些。這次瓶子的色彩也產生了一些改變，但其實在RGB的時期時，我就有點擔心那樣的色彩會不會太過搶眼，藉由CMYK讓色彩變得稍微暗沉些，其實也挺不賴的。

確認之後，發現有個地方的色彩混入了2%的青色。這時候就要依照該數值來進行青色的去除作業（如果沒有找到混入青色的膚色，就不需要進行這項作業）。

選擇選單的〔影像〕→〔調整〕→〔曲線〕，並將〔色版〕設定為青。

拖曳曲線（圖表中的右斜邊直線）的最左下方，依照剛才確認的青色混入數值來把〔輸入〕的數值設定為2。如果擔心的話，就算設定更大的數值也沒有關係，這個調整會套用至整個插畫，所以必須做好整張插畫的青色會因此而變淡的心理準備（基本上，若超過5%，畫面的色調就會出現明顯的改變）。

點擊〔確定〕，套用調整。完成之後，剛才青色為2%的部分應該就會變成0%。

點擊肌膚的各個部分，確認C（青色）的數值是不是為0%。

就大部分的情況來說，只要依照肌膚上色的說明，遵守〔膚色使用明度最大的淡橘色〕這樣的原則，大多情況都不會混入青色。可是，畢竟色彩選擇器的選取相當細微，所以有時也會有不小心混入青色的情況出現。略帶黃色的膚色或是帶紅暈的部分，就極有可能混入青色。另外，因為利用圖層效果套用了模糊，所以接近輪廓的部分，有時也會讓輪廓或周圍的色彩混合在一起，不過，那些部分大可不用太過在意。

完成

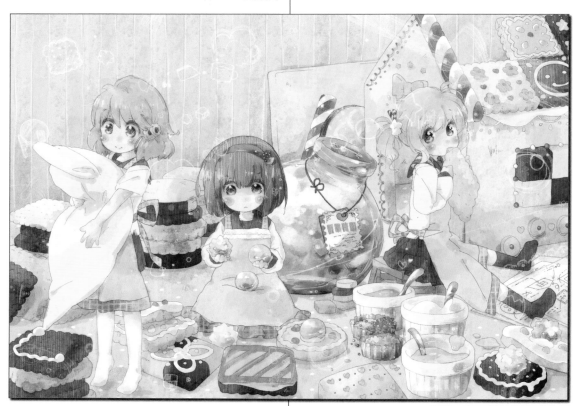

這樣一來，插畫就完成了。

本 次 參 考 的 書 籍

『可愛童話風格糕餅點心彩繪裝飾食譜集（簡単かわい
いALL C'S CAFE&Baby King Kitchen が 教 え る メ ル
ヘンデコスイーツレシピ）』（ダイアプレス）

熊谷裕子『水果蛋糕的美味秘訣（フルーツ菓子のテク
ニック）』（旭屋出版）

小林重順『形象配色藝術（配色イメージワーク）』（講
談社）

James Gurney『色彩與光線：寫實主義繪畫指南（カ
ラー＆ライト リアリズムのための色彩と光の描き
方）』（ボーンデジタル）

『mer』2013年４月號（学研）

作 者 後 記

＊はねこと *Hanekoto*（第1章作者）

　　這次能有這個機會參與這本書籍的編寫，真是非常開心，同時也感謝購買了這本書的各位。這是我第一次參與書籍的編寫，所以一度憂心自己是否能夠堅持到最後，幸好我還是完成了。

　　平常我總是畫得很隨性，透過這樣的詳細說明之後，我反而能夠更加客觀地檢視自己的畫作，雖然寫作很辛苦，但從中反而獲得了許多知識。

　　不管如何，在形形色色的上色方法當中，如果我的解說能夠成為值得參考的一種方法，那就太令人開心了。最後還要再次向大家說聲謝謝！

＊Kyuri きゅーり（第2章作者）

　　其實我早就想為平常在pixiv等地方支持我的各位撰寫相關的教學內容了，正好在這次的機緣巧合之下，能夠有幸以這種形式向各位介紹自己的作品。

　　雖然我現在仍舊在不斷地摸索各種繪畫的方法，不過，我想從自己累積至目前的繪畫經驗中，或許還是多少能夠找到一些能夠讓各位產生些許共鳴的重點。

　　最後，如果各位讀者願意參考我的作法，並且把它應用在自己的畫作中，我就十分開心了。

＊泉彩 *Izumi Sai*（第3章作者）

　　在製作過程當中，可以讓自己重新回顧各個環境，重新檢視自己的作業，讓我學習到許多。同時也讓我深深體會到自己的不成熟。今後我會持續努力。謝謝大家！

＊しぷっ *Shipuxtu*（第4章作者）

　　總覺得在別人眼中，我的上色方式好像有點奇怪，不過，對我來說，還是希望盡量以最輕鬆的方式來進行上色，所以我也只懂這樣的上色方法。也因為如此，我一直很擔心自己沒辦法完成這項工作。

　　不過，透過這種形式的解說後，我才發現原來自己作畫的時候想了這麼多。

　　真的很感謝有這樣的機會，也非常感謝閱讀我的解說的各位讀者。如果我的解說能幫到大家，那我就太幸福了。